春画入門

車　浮代

蔡青雯——譯

春畫

從源流、印刷、畫師到鑑賞，盡窺日本浮世繪的極樂世界

目次

●照片 中井菜央●〔印之外〕●圖表 上樂藍●DTP製作 EVERY THINK

國際日本文化研究中心典藏●用圖 封面：勝川春潮《男女色交合之絲》（浦上滿氏所藏），■為和氣滿堂典藏，■為

長《風流袖之卷》◆，前扉：歌川國芳《逢見八景》◆，後扉：葛飾北齋《津滿嘉佐根》◆

；書腰：鳥居清

前言

二〇一五年，在東京都文京區的永青文庫，舉辦了日本第一次的「春畫展」。

這次的展覽可說是倫敦大英博物館於二〇一三年秋天到二〇一四年初，舉辦「春畫──日本美術的性和歡愉」的凱旋紀念展。在英國展覽期間，獲得英國各大報社的最高評價，總計超過九萬人的入場參觀盛況，一時蔚為話題。

現在，日本終於也能夠公開欣賞春畫，這項時代變化實在令人感到雀躍。

「沒有看過春畫，就難以論述浮世繪的真正精采之處。」

每次接到浮世繪相關的演講邀約時，我總是以這句話做為開場白。

浮世繪版畫是一門綜合藝術，必須結合原畫師、雕版師、刷版師等三名師傅的深厚功力才得以成立。三名師傅無視幕府的規定限制，盡情施展功力的成果結晶就是春畫。現代的木刻版畫師傅能夠重現當時公開銷售的錦繪（彩色印刷的浮世繪版畫），卻無法重現春畫。所以，請各位千萬別錯過欣賞真

品春畫的機會。

關鍵是何處能夠欣賞到真品的春畫，面對這個問題，筆者只有無言以對。

日本國內從未在公開場合舉辦大型春畫展，只有在小型畫廊，或是在企畫展的一角悄悄地展示。

然而放眼海外，早在大英博物館展覽的十一年前，也就是二〇〇二年十一月至二〇〇三年一月，芬蘭的赫爾辛基市立美術館就已率先舉辦展覽「春畫　潛藏的歡笑世界」，並且深受好評。即使春畫已經享譽海外，日本國內仍舊毫無動靜。

現在，就近欣賞的機會終於到來。

巧合的是今年（編按：二〇一五年）是錦繪誕生至今的第兩百五十年。

針對入門初學者，本書網羅匯集浮世繪的基礎，以及春畫的欣賞方式，

希望能夠有助於各位賞析作品。

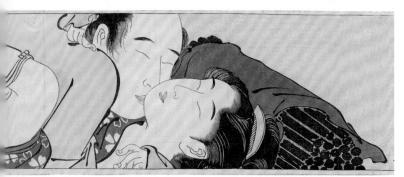

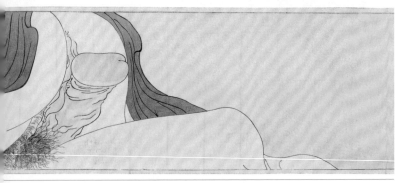

由上至下 │ 第一圖、第四圖、第五圖

鳥居清長《風流袖之卷》多色套印橫柱繪　天明五(一七八五)年◆

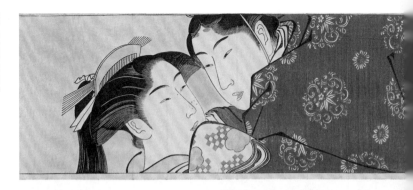

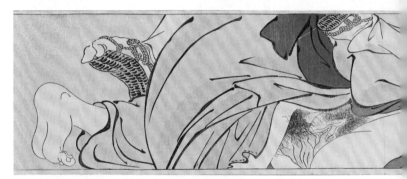

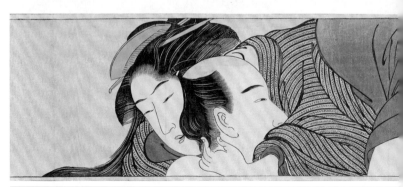

◉ 春畫頂尖傑作・清長《風流袖之卷》◉

第一圖
喜多川歌麿《歌滿棧》大判錦繪　天明八（一七八八）年(浦上滿氏藏)

◉ 春畫頂尖傑作・歌麿《歌滿棧》◉

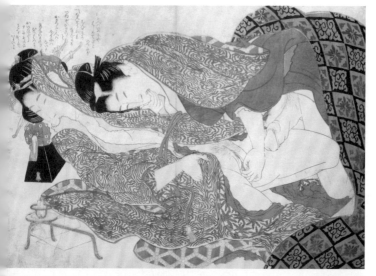

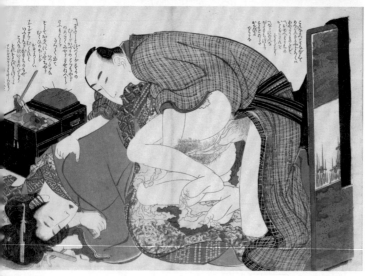

由上至下,由左至右 | 第九圖、第十一圖、第二圖、第七圖 ◆
葛飾北齋《繪本玉門的雛形》大判錦繪
文化九(一八一二)年 (◆之外,皆為浦上滿收藏)

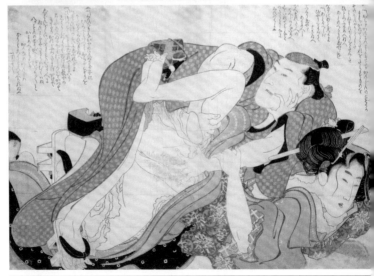

◉ 春畫頂尖傑作・北齋《繪本玉門的雛形》◉

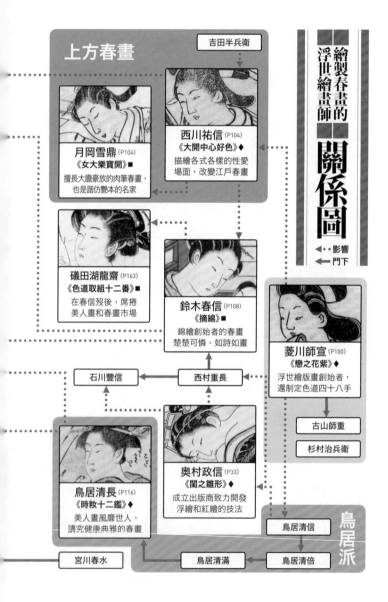

繪製春畫的浮世繪畫師關係圖

◄‥ 影響
◄─ 門下

吉田半兵衛

上方春畫

月岡雪鼎 (P104)
《女大樂寶開》■
擅長大膽豪放的肉筆春畫，也是諧仿艷本的名家

西川祐信 (P104)
《大開中心好色》◆
描繪各式各樣的性愛場面，改變江戶春畫

礒田湖龍齋 (P163)
《色道取組十二番》■
在春信歿後，席捲美人畫和春畫市場

鈴木春信 (P108)
《摘綿》■
錦繪創始者的春畫楚楚可憐、如詩如畫

菱川師宣 (P100)
《戀之花紫》◆
浮世繪版畫創始者，還制定色道四十八手

石川豐信 ◄─ 西村重長

古山師重

杉村治兵衛

鳥居清長 (P116)
《時秋十二鑑》◆
美人畫風靡世人，講究健康典雅的春畫

奧村政信 (P33)
《闇之雛形》◆
成立出版商致力於開發浮繪和紅繪的技法

鳥居清信

鳥居派

宮川春水 ◄─ 鳥居清滿 ◄─ 鳥居清倍 ◄─ 鳥居清信

繪製春畫的浮世繪畫師關係圖

歌川派

歌川國貞(三代豐國)(P143)
《春情妓談水揚帳》■
精湛技法所描繪的豪華艷本，簡直就是美術工藝品

歌川廣重

歌川豐國(P138)
《繪本開中鏡》◆
歌川派主帥，所繪製的艷本講究諸多工夫細節

歌川豐春

歌川國芳(P148)
《逢見八景》■
武士畫名家，春畫中的女性都是健康的安產體型

北尾政演
(後來改稱山東京傳)

北尾政美

北尾重政(P113)
《吾嬬土產》◆
北尾派始祖。初期呈春信風格，後來轉而發展獨自路線

北尾派

喜多川歌麿(P122)
《艷本葉男婦舞喜》■
全世界公認的美人畫名家，春畫作品是質量兼具的顛峰之作

溪齋英泉(P134)
《春野薄雪》■
極盡頹廢美感的春畫，特徵為妖艷眼神

菊川英山

勝川派

勝川春潮

葛飾派

葛飾北齋(P128)
《喜能會之故真通》
(浦上滿氏收藏)
巨匠的春畫精細入微，裝飾性強。說明文也是焦點

葛飾應為
(北齋的女兒)

勝川春章(P112)
《會本 拜開呼子鳥》■
演員肖像畫的首席畫師，所繪製的春畫奇妙而優雅

	慶長	元和	寛永	正保	慶安	承應	明曆	萬治	寛文	延寶	天和	貞享	元祿	寶永	正德	享保	元文	寬保	延享	寬延	寶曆	明和	安永	天明	寬政	享和	文化	文政	天保	弘化	嘉永	安政	萬延	文久

1640　1650　1660　1670　1680　1690　1700　1710　1720　1730　1740　1750　1760　1770　1780　1790　1800　1810　1820　1830　1840　1850　1860

菱川師宣 (65?)1630?——1694年 《婆四十八手》、《戀之奧》

奧村政信 (79)1686——1764年 《閨之雛形》

月岡雪鼎 (61)1726——1786年 《女大樂寶開》

鈴木春信 (46?)1725?——1770年 《風流豔色眞假眉》、《風流 豔色模仿衛門》

勝川春章 (67)1726——1792年 《百囀麤語》、《會本 拜開吗子鳥》

喜多川歌麿 (54)1753——1806年 《歌滿棧》、《願望相結》、《會本 棠男淑鳥籠》

鳥居清長 (64)1752——1815年 《風流柚之卷》、《色道十二番》

葛飾北齋 (90)1760——1849年 《喜能會之故眞通》、《萬福和合神》、《富久壽謠字》

歌川豐國 (57)1769——1825年 《逢夜雁之聲》、《繪本閏中鏡》

歌川國貞 (79)1786——1864年 《豔紫娛樂拾余帖》、《花鳥余情吾妻源氏》、《正寫相生源氏》

溪齋英泉 (59?)1790——1848年 《春野薄雪》、《閨中紀聞》、《枕文庫》

歌川國芳 (65)1797——1861年 《富盛水滸傳》、《逢見八景》、《華古與見》

‥‥‥‥ 誕生年
──── 作畫期
（　） 享年
《　》 春畫代表作

浮世繪春畫師年表

第一章

浮世繪的起源

浮世絵の発祥

一　浮世繪的「浮世」是流行語

現代人提及「浮世繪」時，首先浮現的印象就是江戶時代製作的各式繪畫和版畫。

浮世繪的時代色彩鮮明，現代人或許很難想像「浮世繪」一詞其實源自於流行詞彙。

在現代，「浮世」意味著現世、當世、今生。平安時代寫做「憂世」[1]，源自於佛教的厭世觀，勸誡世人「人世苦短，何以忘憂」。

《紫式部日記》，在寬弘五（一〇〇八）年的其中一節寫著「欲為憂世解愁，應訪御前」，由此可知原本的表記方式是「憂世」。

既然是「虛幻人世」，寫成「憂世」，難免使人心情鬱悶，不如寫成「浮世」，表示世間虛浮縹緲，至少還能舒緩心情。「浮世」用法據說始於鐮倉時代。

翻成白話文就是「如欲慰藉苦短的現世，應該造訪御前（藤原彰子[2]）」，由此可知原本的表記方式是「憂世」。

室町時代，社會陷入戰國時代，在應仁之亂（一四六七～一四七七）結束之前，人民生活在戰亂紛擾之中。辛勤耕耘的農田受到戰火摧殘，辛苦積蓄的財產遭到沒收，男人奉令上戰場打

仗，留守故鄉的家人飽受野武士的搶劫掠奪⋯⋯對一般人而言，尤其是農民，每天生活過得

水深火熱，苦不堪言。

因此，若能將今生視為「虛幻人生」，咬牙撐過辛酸苦澀並累積功德，才能在死後的來世，

前往美麗祥和的極樂淨土。無論寫成「憂世」或「浮世」，都是為了鼓舞世人。

德川家康取得天下，戰火終於平息，在江戶時代初期，「浮世」的意義大幅改變。明曆三

（一六五七）年，發生通稱振袖火災的**「明曆大火」**，不僅燒毀江戶城的主城堡，街區中心也

慘遭祝融肆虐，造成三到十萬人死亡。起火原因眾說紛紜，其中最為人知的說法是本鄉的本

妙寺升起護摩[3]之火，超渡一件引發多起不祥事件的和服（穿過這件和服的年輕女子相繼身亡）時，

突然吹來的一陣風捲走和服，延燒到寺廟屋頂。災後，江戶城天守閣從此未再重建。

1　日語的「浮」和「憂」，發音同為 UKI。

2　第六十六代一條天皇的皇后，六十八代後一條天皇、六十九代後朱雀天皇的生母。紫式部在宮中侍奉的對象。

3　梵語，火祭之意。源於印度教供養火神阿耆尼，藉以驅魔求福。

當時正值第四代將軍德川家綱治世。在大火之後，幕府投下現值約百億日圓的經費，重新整建街區，遷移武家宅邸，在大河（隅田川）上搭橋，並在各處設立防火巷。新街區逐漸成形，百姓的元氣日增，重拾活力。「浮世」的意義也漸漸改變，世間再也不是日子難過的「浮世」，而是充滿生命希望、令人雀躍驚喜的世界。

這些社會變化都明確記載在史籍中。明曆大火的八年之後，寬文五（一六六五）年，淨土真宗僧侶淺井了意出版「假名草紙（當時小說的稱法）」，《浮世物語》在卷一第一節當中，刊載以下記述，意譯介紹如下：「有首歌詠嘆『萬事不順心，乃謂浮世』。所以，世事難以稱心如意，本是俗世的常理。隔靴搔癢，搔不到癢處；似乎伸手可及，卻無法搆著。身心行動都無法盡如人意，甚至沒有一件世事得以如願以償，謂之浮世。」

針對這番言論，當然另有反論說道：「正因為世事難料，所以千萬莫辜負好時光，享受四季更迭、風花雪月等自然美景，品酒吟詩愜意生活，即使一貧如洗也無需在意。人生就像隨波逐流的葫蘆，乃謂浮世。」

久經世故的人不做多想，率直接受這番道理，於是厭世觀瞬間轉化為只貪圖當下痛快的享

樂主義。

「浮世」旋即成為流行語，具有「最新流行」、「當代風格」的意義，新潮事物都冠上「浮世」二字，例如「浮世笠」、「浮世花布」、「浮世荷包」等。

在這股風潮之下，天和年間（一六八一～一六八四年），井原西鶴《好色一代男》（天和二〔一六八二〕年刊行）成為膾炙人口的暢銷書，原稱為「假名草子（草紙）」，冠上「浮世」二字，改稱為「浮世草子」，內頁的插圖後來獨立成為描繪浮世的繪圖，稱為「浮世繪」。

江戶通俗小說家式亭三馬（一七七六～一八二三年）的暢銷作品《浮世風呂》、《浮世床》等滑稽小說陸續問世。以現代的觀點解釋，這些作品就是風趣散文集《現代澡堂百態》、《當代理髮店百態》。

二 「浮世繪」起始於肉筆畫

聽到「浮世繪」，一般人的腦海當中，通常會先浮現葛飾北齋的《神奈川沖浪裏》、《凱

風快晴》（通稱《赤富士》）、喜多川歌麿的美人畫、東洲齋寫樂的演員畫，或是歌川廣重的《東海道五拾三次》、《名所江戶百景》。但是，其實這些作品在「浮世繪」領域當中屬於「錦繪」，意即多色套印浮世繪版畫這種種類。

「浮世繪」就是「浮世（現代風）」的畫，意指所有的風俗畫。不過根據技法，這些風俗畫粗分為兩大類：

．原畫師親手描繪的肉筆畫

．經過原畫師畫圖、雕版師刻鑿版木、刷版師套色印製而成的木刻版畫

有些浮世繪是銅版印製，但是為數不多。江戶時代印刷品的主流是木刻版畫。

現代通常以為浮世繪就是錦繪，然而直到昭和年間，多數研究著作都會嚴密區分「肉筆浮世繪」和「浮世繪版畫」。所以，請務必了解浮世繪有肉筆畫和木刻版畫之分。

肉筆畫和木刻版畫的誕生時期相距甚遠。

肉筆畫浮世繪始於室町時代，在那之前，畫壇主流是稱為「大和繪」的日本畫，主要描繪風景、動植物，或是身分地位崇高人士的生活言行，又或是描繪街道的情景，代表性作品如

上圖為印製陀羅尼的三張紙，收納在右圖高二十公分的木塔當中
《百萬塔陀羅尼》（國立國會圖書館藏）

《洛中洛外圖》。

其他相關細節容後再述，不過到了江戶初期，生動描寫身分低下市井小民的「風俗畫」出現，這就是廣義浮世繪的誕生。

另一方面，木版技術在飛鳥時代傳入日本。

木版和製紙的技術從百濟傳來之後，經文改以木版印製。奈良時代寶龜元（七七〇）年，女天皇稱德天皇平定藤原仲麻呂之亂，為了憑弔士兵英靈祈求國泰民安，耗時六年將佛教咒語陀羅尼印製成百萬卷擺入小寶塔中，供奉十萬座於法隆寺等十間寺院。這部《百萬塔陀羅尼》目前正在判定製作年分，即使如此，已知是世界最古老的印刷品。

◉ 肉筆畫和錦繪（多色套印木刻版畫）的比較 ◉

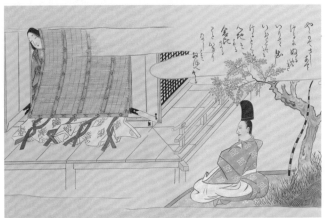

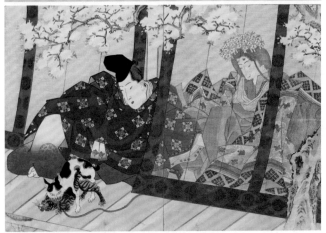

上 ｜【肉筆畫】春畫繪卷的一圖
　　畫師不詳《小柴垣草紙》卷　江戶時代後期摹寫◆

下 ｜【錦繪】相較於手繪上色，多色套印木刻版畫的技術有過之而無不及
　　歌川國貞《花鳥余情吾妻源氏》多色套印大本　江戶時代後期◆

平安時代後期，不僅是經文的文字，稱為「摺佛」、「印佛」的佛畫也以木版印製，自此開啟木刻版畫的發展。

從平安末期進入鎌倉時代，經典和漢文學作品也開始運用木版印製大量印刷品，例如奈良興福寺開版的「春日版」，和歌山高野山的「高野版」，京都五山開版的「五山版」等。

戰國時代，社會動亂不安，百姓流離失所，木版技術流散到全國各地，不僅是佛教相關事物，木版印刷更廣泛運用到其他領域。戰火平息之後，江戶時代初期，風俗畫先以單一墨色進行單色印製，再手繪上色。十八世紀中期，已經能夠印製簡單的墨、紅、綠三色版畫。

明和二（一七六五）年，某個主題聚會突然促成艷彩絢爛的錦繪誕生，關於此事容後詳細敘述。

觀察包含肉筆畫和木刻版畫整個「浮世繪」的發展過程，從江戶時代初期的肉筆浮世繪到錦繪的出現，實則經過一百數十年的歲月。

[二] 浮世繪始祖是背棄信長的叛徒後代？

肉筆畫的始祖究竟是何方人物，其促成的契機又是什麼呢？

寬政二（一七九〇）年，以別號蜀山人著稱的狂歌師[4]　大田南畝，編著浮世繪畫師列傳《浮世繪類考》，書中寫著「細想之下，此人所繪作品，正是世間所云浮世繪的始祖」，這裡的此人指的是 **岩佐又兵衛**（一五七八～一六五〇），又名 **浮世又兵衛**。他的父親是有岡城（又稱伊丹城）城主荒木村重，身為織田信長的重臣卻策畫謀反，最後以失敗收場。岩佐又兵衛是側室（也有一說是正室）出氏所生之子。

荒木村重閉守有岡城內十個月，頑強抵抗，但是察覺到將難逃敗北命運時，獨自一人棄城而逃，被拋棄在城內的妻子等族人家臣都慘遭處斬。當時，才虛歲兩歲的又兵衛，幸虧乳母成功帶著他躲過敵人的追捕逃出城外，藏身石山本願寺被扶養長大。

成人之後，又兵衛從母姓岩佐，在京都學習狩野派和土佐派的大和繪，以及做為人氣伴手禮的俗畫「大津繪」，最後獨創別樹一格的畫風。

三十八歲時，獲得北之庄藩主松平忠直的邀請，又兵衛移居越前國（福井縣）。松平忠直是結成秀康的長男，而結成秀康是德川家康的次男。在大坂夏之陣戰役當中，松平忠直伐真田幸村，率先攻進大坂城，軍功彪炳卻未獲得祖父德川家康授予適當的賞賜，因而心生不滿，藉故不前往江戶履行參勤義務，是一位對幕府採取反抗態度的婆娑羅大名（違反體制，行為打扮荒謬奇特的諸侯）。

在松平忠直的麾下，又兵衛和弟子建造作業場地，創作出古典大和繪、漢畫、人物像等各式各樣的作品。此外也繪製不少畫卷，例如代表作《山中常盤物語繪卷》（全十二卷，全長超過一五〇公尺）。

在越前國深受歡迎的又兵衛，寬永十四（一六三七）年，為了繪製將軍公主婚宴的擺設器物，移居江戶，從此未再返回家人所在地福井，在江戶度過十多年的晚年。

然而，在明治三〇年代尚未發現岩佐家文書之前，岩佐又兵衛是否為真實人物，根本無人

知曉。

理由之一是文樂或歌舞伎戲迷熟悉的戲碼──近松門左衛門的作品《傾城反魂香》。劇中登場的人物畫師「口吃又平」，角色原型據說取自浮世又兵衛，再加上這齣戲走紅，反而令人誤會真實的人物又兵衛是個杜撰出來的角色。

又兵衛是「**浮世繪始祖**」，如果更精準區分的話，之所以稱他為「**肉筆浮世繪始祖**」，原因是他所描繪的風俗畫。在他的作品當中，生動描繪出以往大和繪所未見的市井小民，而且他不是描繪團體群像而是聚焦少數人物，畫風自成一格。此外，他省略背景，施以金箔，運用能夠營造出金屏風質感效果的技法，對後來的民間畫師影響甚鉅。

當時的畫師並沒有在畫作上落款的習慣，因此出現許多模仿又兵衛的作品。再加上當紅畫師又兵衛的作業場所，形似文藝復興時期達文西、拉斐爾的工房，採取分工制、多人參與製作一件作品。所以，無法判別究竟何處是本人親筆，何處是弟子潤色。

重要文化財產《湯女圖》，就被認為是承襲又兵衛風格的一枚作品。畫中顯見「豐頰長頜」，即長下巴、豐潤雙頰，以及渾圓腰身、纖細足踝等典型又兵衛風格的特徵。

作品描繪的「湯女」，是指在蒸氣浴澡堂工作的搓澡女工。黃昏之後，澡堂在木地板式大包廂圍起金屏風，轉變為宴席場所，湯女在席間賣藝賣色。因為湯女的收費行情低於著名花街——吉原遊廓，又能伴遊到深夜（當時的吉原夜間並無營業），所以大受歡迎。但是在明曆大火之後，吉原遊廓搬遷（從日本橋人形町遷移到淺草日本堤），有些湯女遭到幕府逮捕，有些湯女則成為吉原遊廓低下階層的遊女 5 。

這些低下階層的遊女，以往從未出現在大和繪當中。

5　日本古代本指才色兼備的女子，後來因「遊」字有遊玩、嬉遊之意，引申暗指從事性交易的女性。

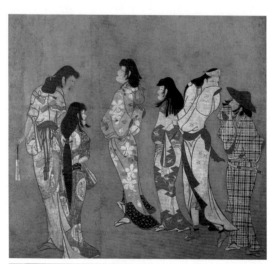

《湯女圖》江戶時代初期（MOA 美術館藏）

四 浮世繪版畫的始祖是《回眸美人圖》的作者

岩佐又兵衛在慶安三（一六五○）年過世之後，一位畫師承襲他的人物畫，繪製出遠近馳名的肉筆浮世繪作品。

昭和二十三（一九四八）年，《回眸美人圖》這幅畫成為郵票趣味週發行販售的紀念郵票，因而一躍成名，其作者就是**菱川師宣**（一六三○？～一六九四）。

菱川師宣的父親名為菱川吉左衛門，是一名住居坐落在安房國平群郡本鄉村（現千葉縣鋸南町）的富裕刺繡師。菱川師宣是長男，排行老四。他拜師父親門下，隨著父親前往江戶交貨，耳濡目染之下，憧憬起五光十色的都市生活。後來，他立志成為一名畫師，學習狩野派、土佐派、長谷川派等正統大和繪技法。

一開始他成為原稿畫師，繪製插畫書的插畫。以往以文章為主體的木刻版書，改加入大面積的插畫從而大受歡迎。所謂木刻版書，是以木版印刷的書籍取代手寫的抄本。相較於抄本，木刻版書更易量產，用於輕小說等讀物爭取更多讀者。

寬文十二（一六七二）年刊行的《武家百人一首》，是第一本冠有師宣大名的木刻版書。井

原西鶴的熱門暢銷書《好色一代男》，江戶版的插畫也是師宣的作品。

另一方面，師宣承繼又兵衛的構圖和筆觸加上身為刺繡師，熟諳時下流行趨勢，確立獨樹

一幟的肉筆浮世繪樣式。

慶應四（一八六八）年，龍田舍秋錦編纂的浮世繪畫師一覽《新增補浮世繪類考》中，關於

菱川師宣的敘述是「偏好土佐流畫風，模仿浮世又兵衛的筆意，自成一家」。

《回眸美人圖》是師宣晚年的肉筆畫作品。

根據東京國立博物館官網「1089部落格」的「回眸美人的時尚穿搭」單元，髮型是貞享

年間（一六八四～一六八八年）流行的「玉髻」。華美艷紅和服上的圖案，也是貞享年間流行的「花

丸」圖案。腰帶是「吉彌結」，為延寶年間（一六七三～一六八一年）京都當紅歌舞伎旦角上村

吉彌所帶動的流行風潮。髮梳和髮簪是玳瑁（鼈甲）製，當時要價數十萬日圓。豪華和服則

必須使用大量的紅花，才得以染出鮮艷漂亮的色澤，還帶有刺繡和絞染。只不過畫中女主角

究竟是出身富家的千金，還是打扮光鮮亮麗的高級遊女，則不得而知。這幅作品也可說是反

映第五代將軍綱吉治世之下璀璨絢爛的元祿文化。

畫中人物回眸的姿勢相當獨特，實際上頸部是無法扭轉成這種角度的。這種只追求效果而非真實的表現方式，常見於浮世繪，尤其是春畫當中。

歌舞伎演員架式十足地進行誇張表演時，其實會對身體造成莫大的負擔，而且愈是無理的姿勢，愈具有震撼力十足的戲劇效果。日文稱為「見得を切る」，後來引申出虛張聲勢「見栄（見得）を張る」的用法。

菱川師宣繪製出肉筆浮世繪的傑作，更為浮世繪史上締造偉大功績。一六七〇年，他將以往僅止於版書插圖的浮世繪版畫，昇華成為值得一再鑑賞玩味的藝術作品。

這種單色刷製的作品稱為**墨摺繪**，售價相對便宜，促使市井小民容易得手親近繪畫。

菱川師宣功不可沒，所以稱他為**「浮世繪版畫的始祖」**。

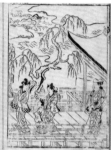

大坂版・卷一第一圖
江戶版・卷一第一圖

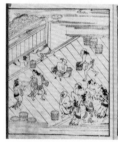

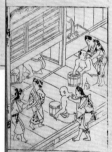

大坂版・卷一第六圖
江戶版・卷一第六圖

天和二（一六八二）年，井原西鶴撰文繪圖的《好色一代男》（全八冊），為大坂出版商秋田屋市兵衛出版的暢銷書。兩年之後，貞享元（一六八四）年，由川崎七郎兵衛改版發行，插畫改由菱川師宣繪製

井原西鶴・菱川師宣《好色一代男》（國立國會圖書館藏）

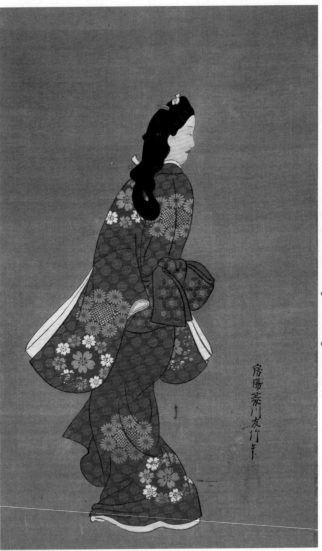

菱川師宣《回眸美人圖》江戸時代初期（東京國立博物館藏・Image:TNM Image Archives）

五 促成錦繪問世的幕後功臣

浮世繪版畫成為鑑賞作品製作，因為只有單墨色的水墨繪稍嫌單調，到了十八世紀時，於是將一張張刷製的作品，像是著色圖般手工塗色。根據上色的色彩，各有不同的稱法，依照時間先後依序如下：

· 丹繪——運用丹朱色礦物「鉛丹」（琉化汞）等著色

· 紅繪——絞搾草木汁液，製作成數種染料著色

· 漆繪——顏料混漆，呈現亮麗光澤的著色

一位浮世繪畫師，他在第一線活躍長達半世紀，涉獵上述各類，自學繪製肉筆浮世繪，確立柱繪（寬十二公分 × 長七〇公分的細長尺寸浮世繪，懸掛在柱上欣賞）、浮繪（運用西畫單點透視法的浮世繪，作品看似浮在表面而得名）等嶄新表現方法，並加以推廣使之流行。這位畫師就是奧村政信（一六八六～一七六四年），他也身兼出版商（現在的出版社兼書店），企畫並銷售出版品。

上｜運用植物染料手繪上色，稱為紅繪。師宣這系列多為戶外場景，畫中也繪製各種植物，例如本圖的葫蘆

菱川師宣《欠題套組》中判紅繪　製作年不詳■

下｜運用紅繪和混合漆的墨色手繪上色，稱為漆繪。七月，涼爽的黃昏時分，在沐浴之後，被三助[6]強壓上身的女客，被迫選擇「想要按摩還是本大爺」

奧村政信《閨之雛形》大判漆繪　約寬保二（一七四二）年◆

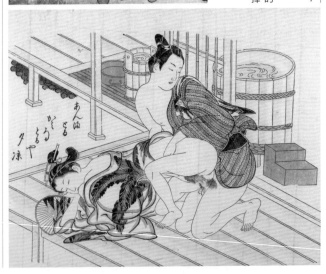

6
江戶時代中期，在澡堂為客人擦背的職稱。

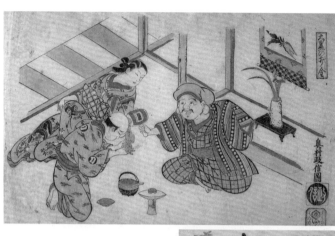

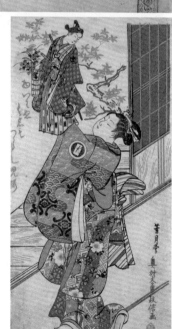

上一以鉛丹手繪上色的丹繪。福神大黑天吩咐花魁伺候，然後使用小槌敲出金幣，支付纏頭

奧村政信《大黑的打金》橫大判丹繪　正德後期（一七一一～一七一六）

下一墨線上重疊刷上紅綠二色的紅摺繪。根據人偶和姑娘的和服圖案，可知若眾人偶是尾上菊五郎扮演的吉三郎，女性則是中村喜代三郎飾演的八百屋阿七

奧村政信《穿著封文紋和服操作若眾人形的美人》細判紅摺繪

寬延三（一七五○）年（兩件作品皆為山口縣立萩美術館‧浦上美術館藏）

奧村政信認為手工著色費工耗時，於是想方設法，打算連色彩部分也透過木刻版畫印製大量生產。延享年間（一七四四～一七四八年），他製作赤色和綠色的二色木版，在墨摺繪上疊色，發明**紅摺繪**。

與政信過世隔年才問世的錦繪相較，紅摺繪的色彩缺乏層次，毫無疊色效果也無暈染，就像是貼上色紙般平坦。然而，多虧政信在菱川師宣死後約七十年間長年活躍，錦繪的誕生，他可以說居功甚偉。

政信深具獨創性又擅長掌握流行趨勢，江戶人熱中追求新奇事物，當然爭相競逐政信不斷拋出的嶄新創意。許多畫師也紛紛仿效如法炮製，想要沾點邊撈點好處。當時沒有著作權的概念，根本無法可管，難以遏止這種跟風熱潮。

於是，政信在自己的作品署名加上「柱繪根元」、「浮繪根元」、「紅繪根元」、「江戶繪一流元祖」、「正筆」、「正名」等，嘗試告知消費者勿買偽作。

雖然他留下許多足跡，在現在的大眾間認知度卻不高，或許就是他過度自我主張及銅臭味過於濃厚，對習於風雅恬淡、通達人情的日本人而言，不易獲得喜愛吧。

六 錦繪的開發源於江戶的月曆競圖

奧村政信過世之後的翌年，明和二（一七六五）年，江戶的沙龍文化興盛。

在第十代將軍德川家治治世之下，旗本武士、大商人等富裕階層，在料理茶屋（料亭）[7]、吉原的包廂等處聚會，成立「吉原連」、「四谷連」等狂歌、俳句同好會交流頻繁。

就在不久之前，同好會之間流行交換繪曆（月曆），並在那一年年初投票選出最佳繪曆。

關於江戶時代的曆法，當時是採用根據月亮盈缺決定日時的太陰太陽曆。月分只有大月（三十日）和小月（二十九日），一般人只要知道晦日（每月最後一日）即可過日子。

因此，初期的月曆稱為**大小曆**，只有記載數字，「大：二、五、八、九、十一、十二」，「小：正、三、四、六、七、十」。

受到在只有文字的木版印刷物上加入風俗畫，變化而成的浮世繪版畫所影響，大小曆也跟著放入插畫，最後成為畫中藏有數字的「繪曆」。

[7] 茶屋有各種形式，有買賣餐飲茶水的一般茶屋，也有買賣情色的茶屋。

繪曆的大月小月，其中一方，例如大月如果是數字和圖畫的組合，就可了解沒有附圖的是小月。

俳號「巨川」的一千六百石旗本武士大久保甚四郎忠舒，他主持俳句會、擔任繪曆交換會會長，投注莫大心血，不遺餘力地協助俳句會繪曆，以期奪下第一名的寶座。他號召會友出錢出力，例如與年薪千石的阿部八之進（俳號：莎雞）及藥品大盤商小松屋三右衛門（俳號：百龜）協力，委託前途看好、人氣漸漲的畫師創作，雇用一流的刷版師和雕版師，研究多色套印的浮世繪版畫。

這個計畫團隊經過多方嘗試，終於完成前所未見、色彩鮮艷的繪曆，奪得壓倒性的勝利。

此繪曆比手工繪製作品更為光彩炫目、細緻動人，僅僅數張就驚艷世人，就像是只看過黑白電視的觀眾第一次欣賞彩色電視時，滿是新奇驚訝的感受。

這件優勝繪曆大受歡迎、千金難求，於是削掉木版上的月曆數字，以**美人畫**形式，上市銷售。

這種多色套印的浮世繪版畫，因為彷彿錦繡絹織般絢麗多彩，所以取名為**錦繪**，即使價格

不菲（一百六十文錢。換算現代幣值，一文是二十五日圓，所以是四千日圓。普及之後，錦繪的行情是十六～四十八文〔四百日圓～一千二百日圓〕），仍然供不應求。

繪曆團隊的核心人物，正是萬中選一的畫師**鈴木春信**（一七二五？～一七七〇）。或許是所向披靡的優勝功績，讓「雕工　遠藤五綠」、「摺工　湯本幸枝」等雕版師和刷版師的全名，都並列在圖中右下角。

鈴木春信一躍成為人氣畫師，典雅知性、細緻入微的錦繪作品風靡世人。於是，其他的浮世繪畫師皆爭相模仿春信風格。

後來，直到幕府時代末期，**東錦繪又稱吾妻錦繪**，輕巧漂亮、價格合理而且滿載大城市的資訊，做為江戶伴手禮被視為珍寶。在參勤交代[8]、商人出差與返鄉時，攜帶至全國各地。

時至今日，許多地方的倉庫當中，仍然能夠發掘出成疊的錦繪，可見其深受歡迎的程度。

[8] 江戶時代的制度。各藩地的大名諸侯需定期前往江戶參觀將軍，履行政務。

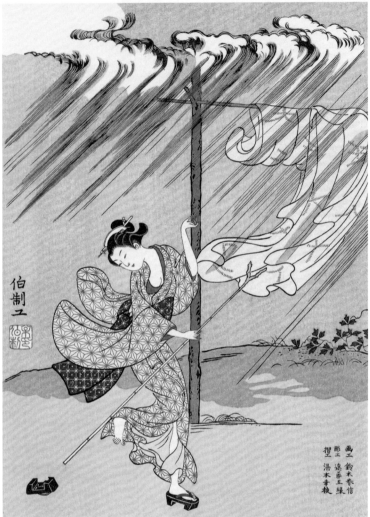

晾著的浴衣上，寫著「大　二　三　五　六
八　十　メイワ二（明和）」，可知是明和
二年乙酉年大月的月曆
鈴木春信《夕立》（雷陣雨）**復刻　繪曆
明和二（一七六五）年**（安達傳統木刻版畫技術
保存財團提供）

說個題外話，常聽有言「火災和打鬥是江戶精華」，不過，各位知道這句話的長版嗎？在落語的劇目《二番煎》中，說到「江戶名產。武士，鰹魚，大名小路[9]，新鮮沙丁魚，茶館，紫，滅火隊，錦繪，火災，打鬥，伊勢屋[10]，稻荷神，以及狗糞」。

回到正題，因為這項功績，春信成為「**錦繪的創始者**」，在錦繪誕生之後短短五年，他創作出上千幅作品，然後結束四十五年的人生。或許是如雪片般飛來的大量訂單，導致他過勞而死。

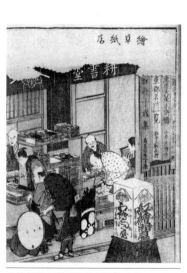

描繪參勤交代時即將返鄉的武士，正在挑選錦繪做為江戶伴手禮
葛飾北齋《畫本東都遊》的〈蔦屋耕書堂的店前〉享和二（一八〇一）年（國立國會圖書館藏）

9　連結大名宅邸的道路。
10　意指江戶的商人。江戶的許多商號皆為「伊勢屋」，因而稱之。

七 將錦繪化為可能的關鍵人物，以及劃時代大發明

在只有「紅繪」或「紅摺繪」狀況之下，即使研究經費資源源不絕，春信團隊究竟如何改革技術，帶動這股飛躍性的進步呢？

實現多色套印，必須革新的技術如下：

・開發能夠承受多次套色的和紙

・顏料的研究（為了獲得沉穩的色調，春信錦繪所用的顏料混合胡粉 11）

・套色研究（進行顏色研究，例如黃色疊紅色為橙色，黃色疊藍色為綠色，三色重疊則出現多樣色彩）

・套色工夫（漸層，淺浮雕 12 等）

這些革新性的錦繪相關技術傳承百年以上，而且幾乎都在同一時期研發完成。

其中，最重要的就是多色套印技術，多種顏色重疊印製卻能分毫不差。

這項技術的關鍵在於**見當記號**的發明。見當記號是版木右下角所刻的「十字鉤」或稱「引

◉ 能夠多色套印的「見當記號」◉

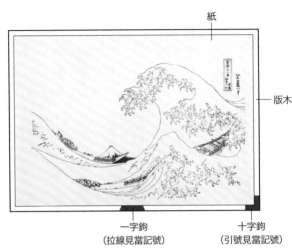

紙

版木

一字鉤
（拉線見當記號）

十字鉤
（引號見當記號）

號見當」；以及中央下方所刻的「一字鉤」或稱「拉線見當」。和紙的擺放位置，只需對準右下角和底邊二處，重疊再多顏色也不會造成顏色走位（然而，對準見當記號，需要扎實的工夫訓練）。所以，在日文當中，「見当違い（判斷失準）」、「見当がはずれ（判斷失誤）」，所用的「見当」就是源自這個技法。不過，最近的說法認為在奧村政信創造出「紅摺繪」時，就已經發明見當記號。

12

11

紙張置於無色凹面模版上，壓製出表面凸紋的技法。此技法在鈴木春信之後，鮮少使用。

日本畫常用顏料，將蛤蠣、帆貝等貝殼經過長期日晒乾燥，再研製而成。

此外，亦有見解認為這項技法應是曾借助另一位天才之力才得以誕生。

以斜叼著煙管、裝模作樣的肖像畫，以及改造靜電發電器著稱，有日本達文西封號的**平賀源內**（一七二八～一七七九年）。在錦繪誕生的時期，他和春信住在同一個社區（神田白壁町）。

源內的頭銜不勝枚舉：本草學家、地質學家、荷蘭文學家、醫生、戲作[13] 作家、淨琉璃作家、俳人、增產實業家等。當時，源內已經是名聲響亮的發明家，既然和春信同住在一個社區之內，難道真的和這項趣味十足的企畫毫無瓜葛嗎？

在國際浮世繪學會會長小林忠氏的論文當中，敘述「源內非常熱中參與新技術的開發和普及，這個時期的木版技術迅速發展，若說與他無關，實在難以置信，不合道理。」（《Eureka》

一九八八年四月號，青土社）

根據之一是平賀源內的戲作弟子萬象亭（本名森島中良），他在隨筆散文《反古籠》〈江戶繪〉篇章，敘述春信是「神田白壁町的戶長，成為畫工，拜師西川。與風來先生同所，常往來，錦繪是拜翁的想法所賜」。風來先生來自源內的筆名「風來山人」，萬象亭尊稱年長二十四歲的老師為「翁」，並無不妥，所以可信度高。

八　春畫的起始

那麼本書的主題**春畫**（描寫性行為的浮世繪總稱），究竟是始於何時呢？春畫的誕生過程，和肉筆浮世繪或浮世繪版畫皆不相同。

我國的春畫歷史悠久，奈良時代建造的法隆寺金堂天井上，還殘存著應為當時所畫的情色塗鴉。

平安時代初期，從中國傳進偃息圖。這是描繪房中術（性愛指南手冊）的彩色畫冊，隨著醫學書籍一起傳入當時日本的政治核心京都。「偃息」為兩人橫臥休息之意，就是指性行為。

平安時代後期，日本的大和繪畫師受偃息圖的影響，並因應貴族、僧侶等權貴的要求，開始描繪偃息圖的畫卷或畫冊，做為性技巧的指導圖。

室町時代，春畫普及至庶民之間；桃山時代，明政府傳來「春宮祕戲圖」。這些描繪皇帝

和寵妃性生活的作品稱為「春宮畫」，有一說即認為此是「春畫」一詞的由來。

春宮畫傳進日本之後，春畫愈來愈受到歡迎，於是開始大量繪製。畫作上都未有落款，所以作者不明，但是發現不少是承繼土佐派、狩野派畫風的畫師所繪製的畫卷。

時代來到江戶時代初期，元和年間（一六一五～一六二四年）出現肉筆畫形式的春畫冊。一六五〇年代中期，京都首度發行木版印製的春書（官能小說）。一六六〇年，江戶也發行加入插圖的春書，春畫和單墨色**墨摺繪**的浮世繪版畫同時開始以木版印製。

大量生產之後，春畫出現**笑繪**、**哈印**（暗指笑繪之意）、**枕繪**、**祕畫等各種稱法**。其中裝訂成書的春畫冊，稱為笑本、艷本、枕草紙、好色本等。另外還有稱不上是春畫的微妙畫作（描寫接吻、女性袒胸露背、男性的手伸入女性股間等），稱為**危險畫**（參照八七頁）。

可能春畫太受歡迎，第八代將軍德川吉宗在享保七（一七二二）年，頒布「好色本禁止令」。當時，無插圖的官能小說春書，被迫要抽掉書名「好色」一詞。但是，企圖明顯的春畫冊則全面禁止發售。

可是，具有頑強反骨精神的江戶人，堅決不向權力屈服。春畫冊既然無法在店內公開銷售，索性改成祕密製作再銷售。

明和二（一七六五）年，發明錦繪而備受矚目的春信團隊，繼美人畫之後，著手製作危險畫和春畫，全彩的春畫從此迅速發展普及。

不僅如此，因為全面禁止發售無須接受檢閱，色數、畫題反而不受限制，促成作品更為耽美華麗。超過二十色的套印，再套印金、銀、雲母，還有淺浮雕凸紋。如果是結合一流雕版師和刷版師的技術結晶，更是以天價銷售。而且，這類作品的畫師必須是一流等級，才具有製作的價值。

現代將情色作品或商品視為低俗不堪，當時的春畫錦繪卻是完全迥異於現在的感受，不管是畫師、雕版師、刷版師「能夠接到出版商委託製作春畫，才堪稱一流」。

最好的證據就是現代馳名的浮世繪畫師，除了作畫期間短短不到十個月的寫樂之外，每一位都曾繪製春畫。

九　春畫的「UTAMARO」為什麼如此巨大？

相信很多人知道歐美人稱日本男性的性器為「UTAMARO」，想必是對春畫中描繪的巨大性器驚嘆不已吧。直到最近，仍然不少歐美人誤解「日本男性的那話兒十分巨大」。

幾乎和臉部同樣大小、誇張的性器描寫，是我國春畫的最大特徵，這種描繪方式早在肉筆春畫出現的平安時代就已如此。這種誇張的手法，未見於影響日本甚深的中國「偃息圖」，所以是日本獨特的表現手法。

鐮倉時代下級官僚橘成季編纂的說話集《古今著聞集》，裡頭就有相關記載。

在第十一卷第十六圖中，敘述平安時代後期，天台宗高僧兼畫僧鳥羽僧正（僧名覺猷）的故事。

覺猷規勸弟子：「你的畫中都是尖刀鐵拳殺氣騰騰，日常生活哪有可能成天打打殺殺。別只看到事物的表面，就隨便下筆作畫」。弟子不為所動地答道：「非也。請瞧瞧以前傑出畫

師創作的偃息圖。裡頭描繪的尺寸都比實際事物巨大，如實描繪反而沒有看頭、虛無不實。

師父的畫作當中，相同的事物似乎太多了。」結果僧正只能沉默不應。

根據鳥羽僧正所處的時期推算，可得知最遲在平安時代中期，畫師開始誇張地描繪性器。

除了增加畫作的趣味性之外，從神治時代，男女交合就被視為值得慶賀的喜事，已經根深蒂固地在日本人的國民性中。

長野縣諏訪大社御柱祭相當有名，矗立在神社中的神木，就是以高大樹木做為男性的象徵。神奈川縣川崎市金山神社的金魔羅祭、愛知縣小牧市田縣神社的豐年祭，皆是以巨大男性生殖器做為神轎，扛轎遊街蔚為奇觀。據說神社結構則象徵女性性器，鳥居是陰道口，參拜大道是產道，正廟是子宮。

十一　春畫的用途

江戶時代製作的春畫，數量據說約有兩三千件。

春畫最主要的使用目的是觀賞，與現代不同，在當時並非是見不得人的作品。

然而，畢竟因為「有礙風俗」而禁止銷售，所以也不是毫無罪惡感。只是在明治時期引進西方倫理觀念之前，日本人對性抱持著自在寬大的態度。

在鄉下地方，男子潛入女子房內偷情，或是在廟會當天尋歡作樂，司空見慣，不值得大驚小怪。連在江戶城的長屋，每戶之間僅有薄薄的一牆之隔，所有房事街坊鄰居都聽得一清二楚。混浴澡堂的浴池，好色無禮之徒橫行無忌，所以黃花閨女入浴時，前後必須有女僕隨行保護。

此外，男性人口過剩的江戶，僧多粥少，即使是一般女性都人人搶手。普通人家的姑娘可從異性絞盡腦汁撰捎來的情書當中，揀選中意的情人。有些聰明的姑娘會在精挑細選之後，再行決定。婦女即使被休仍然人氣不減，所以毫無顧忌地出軌偷情。丈夫面對妻子偷漢子，只能睜一隻眼閉一隻眼。畢竟當時討老婆不易，妻子憤而離家反而麻煩。因此，當時留有不少這類川柳詩句。

貌若潘安的男子也是不惶多讓，當時稱為「若眾」，深受男女雙方的歡迎。在稱為「陰間

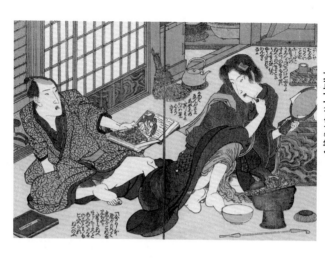

歌川國貞《三國女夫意志》多色套印大本
文正十一（八二八）年◆

「茶屋」的男娼館當中，同時接待男女賓客。

春畫當中，也可見到若眾和男性的交歡場面，或是女性、若眾、男性三方一起辦事的畫面。

所以，在這種社會背景下，鑑賞春畫的方法並非一人偷偷摸摸獨享，而是獨樂樂不如眾樂樂。男女老少，不分貴賤，多人一起欣賞。此外，春畫亦是同床共枕的男女所參考的性技巧指南。例如上圖，丈夫正向黑齒 14 妻子展現租書店租來的春畫，誘惑催促她趕緊辦事。

大名諸侯或富裕的商家千金，嫁妝中甚至備有肉筆春畫繪卷。這是父母希望女兒能夠觀摩春畫學習房中術，好刺激性慾早生貴子。

此外，春畫又稱為**勝繪**，具有平安符的功效。商家在倉庫擺放春畫，保佑建築物遠離火災之外，甚至會放置除蟲劑，以便能夠長久擺置。武士則為了祈求武運昌盛歷久不衰，暗地在鎧甲櫃中擺放春畫。

這項習慣據說到日俄戰爭時仍然留存，有些士兵會在鋼盔中藏有折疊的春畫，祈求槍彈不侵。

筆者曾經聽聞祖母提及太平洋戰爭時，習慣在神社護身符當中塞入妻子、未婚妻、情人的下體毛髮，祈求士兵能夠平安返鄉。

由此可知，自古以來，日本認為男女交合的「性」，才是延續「生」的力量。

明治時代之前，已婚女性將牙齒塗得漆黑的化妝法。

浮世繪的技法和功能

第二章

浮世絵の技法と役割

一 有「紙屑畫師」之稱的浮世繪畫師

在浮世繪展的會場，通常九成以上的展品都是錦繪。其他單色墨摺繪加上肉筆畫的展品，合計數量還未及一成。

難怪一般人會認為浮世繪就是錦繪。

墨摺繪展品數量稀少的理由，總之就是過於單調不起眼，感覺價值不高，所以現存數量不多。肉筆畫的展品少，則單純是因為數量不多。

與錦繪一日印製一百至兩百幅，人氣作品還會增印、量產的數量相較，肉筆畫基本上只有一幅，也無法像錦繪採取分工制，能夠繪製的數量有限。

此外，江戶時代總計約有兩千位浮世繪畫師，然而畫技精湛、能夠繪製肉筆畫，還要擁有願意掏錢購買的客群，這樣的畫師其實不多。

一般人都熟知北齋或歌麿，可能想不到浮世繪畫師其實只是畫浮世繪版畫草圖的工匠，當時稱為**城鎮畫師**或是**畫工**。相較於公家扶持的土佐派、武家贊助的狩野派，或是只繪製肉筆

畫的正統日本畫畫師**大和畫師**，社會地位明顯低下。

而且，浮世繪畫師甚至無需在繪製的草圖上塗色。畫師的工作只需描繪單色的木刻版畫草圖，這種像是只有線條的著色圖稱為**原稿圖**。

以現代觀點來看，就像是只會CG電腦繪圖的人，不會繪製油畫。這些人懂得操作電腦軟體，但是不會使用油畫顏料，反之亦然。

肉筆畫的主要目的是鑑賞，大量生產的浮世繪版畫（參照九一頁）則用於演員肖像畫、廣告、月曆、玩具、名勝指南……等媒體。由此可知肉筆畫和浮世繪版畫的用途有所不同。以現代觀點來看，或許可說大和繪畫師是畫家，浮世繪畫師是插畫家。

當時一幅錦繪的價格，隨著時代和尺寸的不同，留有十六文、二十文、三十二文、四十八文的紀錄。浮世繪經常借用蕎麥麵價格比擬價格高低，便宜作品就是蕎麥羹麵，昂貴作品就是炸蝦蕎麥麵。一文若為二十五日圓，價格範圍約是在四百到一千兩百日圓之間。

一幅傳統日本畫作動輒數十萬，甚至數百萬日圓。對日本畫畫師而言，錦繪根本就像是用

完即丟的垃圾，因此當時揶揄浮世繪畫師為「紙屑畫師」。

然而在兩百年後的拍賣會上，寫樂的演員畫以超過五千萬日圓的高價成交。北齋的《赤富士》也創下將近七千萬日圓的成交價錢。傳統日本畫師如果地下有知，大概會感到忿忿不平吧。

那麼，祕密販售的春畫價格究竟是多少呢？根據當時的紀錄，鈴木春信一幅畫作約五千至九千日圓；北尾重政的多色套印大本，共十二圖約五萬日圓；北齋的大錦繪套組約七萬日圓。作品售價令人望之興嘆，所以當時的百姓都向租書店租借欣賞，租金行情約是三天六百到八百日圓，其中也有高價的春畫組，租金一日兩千五百日圓。（白倉敬彥著，《春畫和人們——繪製的人、觀賞的人、推廣的人》，青土社）

二 肉筆浮世繪的高手

浮世繪畫師繪製的肉筆畫，有時甚至和日本畫畫師不分上下。

二〇一四年，素有**喜多川歌麿**（一七五三～一八〇六年）頂尖傑作之稱的《雪月花》三部曲當中，失蹤多年的《深川的雪》再次找回，引起熱烈的討論。這件長一九九公分，寬三四一公分的巨大掛軸作品，現在收藏於箱根的岡田美術館。

三部曲的其他兩幅作品，《吉原的花》收藏於美國康乃狄克州的沃茲沃斯學會美術館，《品川的月》收藏於華盛頓特區的弗瑞爾藝廊。

此外，有「春章一幅值千金」之讚譽、主要繪製演員畫的勝川派掌門**勝川春章**（一七二六～一七九二年），其肉筆畫優美細膩令人讚嘆。五十歲之後的晚年，專注於繪製肉筆畫。年輕時曾拜師春章學畫、名號**勝川春朗**的畫師，就是後來的**葛飾北齋**（一七六〇～一八四九年）。

在浮世繪畫師當中，北齋是個很特別的存在。他繼日本畫畫師谷文晁之後，應十一代將軍德川家齊的要求在將軍御前作畫。對一位城鎮畫師而言，不啻是破天荒的榮譽。據說在當時，北齋畫完花鳥風月之後，趁興攤開橫長畫紙，手執毛刷先在紙上畫條藍色橫線，然後在

隨他入宮觀見的雞的腳上塗滿紅色顏料，放任雞在畫紙上行走，淡淡地說「這是龍田川上的紅葉」，讓在座賓客驚呼不已。

不過，這段軼事還有後續，據說那隻雞不聽使喚，根本不願意在畫紙上行走。情急之下，北齋趕緊在畫紙上隨興地灑上墨滴，再連接起墨滴完成震撼力十足的龍之水墨畫，平安圓滿地收場。各位應該知道「連連看」的遊戲，必須要連接所有的點，圖案才會出現。不過，北齋肯定沒有任何預想，僅靠當場的靈感就完成畫作，功力高深，果然名不虛傳。

仔細想想，雞腳只有四隻爪子，即使乖乖聽話在畫紙上行走，完成的畫面應該也單調無趣，很難看起來像是紅葉。北齋帶雞觀見將軍一事，如果真是事實，想必他會在畫紙上添加其他創意。

成為人氣畫師之後，通常能接到肉筆畫的委託。然而，並非每個浮世繪畫師都擁有繪製肉筆畫的功力。

喜多川歌麿從小就在狩野派鳥山石燕門下學習、磨練畫技；勝川春章也累積扎實的繪畫功

力。北齋拜師春章，在勝川派門下，負責描繪演員錦繪的草圖。不過為了加強功力，他背著師父偷學日本畫。後來消息走漏，鬧得沸沸揚揚，被趕出勝川派師門。

有趣的是，繪製各地名勝風景的畫師**歌川廣重**（一七九七～一八五八年），名列「**歌川三傑**」（參照一五二頁）稱霸江戶末期。遺憾的是縱使他接到肉筆畫的委託，卻沒有本領繪製日本畫。觀察他留存後世的肉筆畫作品，平凡無奇生澀稚嫩。

三　約在兩百五十年前確立的錦繪出版系統

江戶市鎮有兩種書店，一是經營硬派書籍的「**書物批發商**」，一為經營軟性出版品，例如「草雙紙」、或稱「繪草紙」[15] 等娛樂書籍或浮世繪的「**地本批發商**」。

● **書物批發商**──製銷醫學書、中國書籍的翻譯書、儒學書、古典文學、思想書、佛教書、地圖、圖鑑、讀本[16] 等學術書籍。慶長十四（一六○九）年誕生於京都，後來大坂也出現這類書店。江戶的書物批發商，資金幾乎都是來自京都。

- **地本批發商**——製銷繪本、言情小說、說唱故事書、地圖、狂歌繪本、音曲類樂譜等娛樂讀物，也製銷錦繪。「地本」是「當地書籍」之意，基本上經營在江戶當地企畫製作的出版品，有時也會在江戶改版京都地區的暢銷出版品。根據紀錄，江戶末期的嘉永六（一八五三）年，江戶有一百四十六間地本批發商。

對照浮世繪版畫的歷史，可得知地本批發商在相當後期才出現。

明和二（一七六五）年，靠著春信團隊打造的錦繪，地本批發商獲利不少，江戶市鎮迅速確立錦繪的製

出版商
（地本繪草子批發商）
業主

原畫師
創作者

雕版師
製版人員

刷版師
印刷人員

15　草雙紙和繪草紙都是附有插畫的通俗讀物。

16　江戶時代後期的小說種類之一，相對於草雙紙等插畫書，主要做為文字閱讀所以稱之。

作出版系統。

這項系統幾乎和現在的商業出版、印刷系統大同小異，由出版商企畫，委託原畫師、刷版師、雕版師製作，然後銷售成品。換言之，

出版商＝業主

原畫師＝創作者

雕版師＝製版人員

刷版師＝印刷人員

除此之外，製作繪草紙等印刷品時，也會委託裝訂師傅、封面師傅等承包業者。

四 錦繪的製作方法

製作一幅錦繪，需要多人通力合作。

一、出版商配合企畫選擇原畫師，透過草圖相互確認內容之後，請原畫師繪製單色的原

年月改印
（「改」字分左右，中間擺入「酉卯」）

雕版師名

原畫師名

出版商名

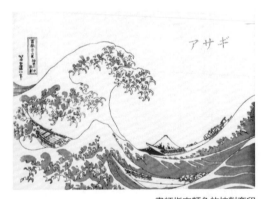

畫師指定顏色的校對套印

稿，向委託業主提案。取得出版許可之後，在原稿加上「改印」交給雕版師。改印是刻有「極」字的極字印，規定必須印製於畫面上，不可擅自省略。所以，各家出版商都極盡巧思設計，以免破壞畫面觀感。（參照左圖）

二、雕版師在版木塗上一層薄薄的糨糊，將原稿圖正面朝下，直接黏貼在版木上。從原稿圖背面能夠看到原畫師繪製的線條，雕版師只留下線條，鑿掉其他部分。換言之，原畫師繪製的原畫已被破壞殆盡，蕩然無存。這塊版木成為基礎主版，也稱**主板、墨版、墨板**。

三、主版雕製完成之後，雕版師再根據顏色數量，印製相同張數的墨摺繪，稱**校對套印**。

四、校對套印交給原畫師，在每張上標示所用顏色。每張一種顏色，使用朱色標示上色範圍、註記色名，例如「淡鼠灰」、「淺蔥色」，這道步驟稱為**顏色指定**。由此可知，原畫師並不實際上色，而是透過腦中的想像，進行色彩的組合搭配。

五、雕版師將完成顏色指定的校對套印，貼在版木的正反兩面，留下原畫師指定上色的朱色區塊，鑿掉其他部分。這種稱為**色版或色板**。

六、雕製完成的主版和色版交給刷版師。這時，出版商和原畫師會親臨現場進行試印，再做顏色的最後調整。調整完成之後，再以一日一到兩百幅的速度進行**初刷**。

七、印製完成的錦繪，在出版商經營的地本批發商等場所銷售。

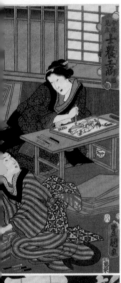

◎ 江戶時代錦繪的製作現場 ◎
◎ 和 繪 草 紙 屋 的 店 面 ◎

描寫雕版師和刷版師錦繪製作現場的作品。現實世界中，工作現場清一色都是男性，作品中則都改畫為女性。右後方正在雕製主版輪廓的是雕版大師傅，左邊是弟子正在雕鑿色版。右前方是在研磨雕刻刀的學徒，前方中央是正在抹膠礬水的刷版師弟子，將溼和紙掛上晒乾的是學徒。前排左側雙手托腮的是刷版大師傅

三代歌川豐國（國貞）**《現代士農工商百態　工匠》錦繪大判三聯幅　安政四**（一八五七）**年**（町田市立國際版畫美術館藏）

和上圖《現代士農工商百態　工匠》是成對作品，描寫印製完成的錦繪與繪草紙銷售景象。實際上，店內幾乎都是男性。右方染寫大字「東錦繪」的門簾前，正在照顧兒童的女僕將剛購買的畫卷交給兒童。中央手執煙管的人物是店主，似乎正在向掌櫃交代繪草紙相關的指示。前排中央的女子手持演員畫看得入迷。前排左方似乎是武家女僕正在欣賞演員畫。後方並排著竹夾吊掛的錦繪，店內也到處張貼商品廣告

三代歌川豐國（國貞）**《現代士農工商百態　商人》錦繪大判三聯幅　安政四**（一八五七）**年**（國立國會圖書館藏）

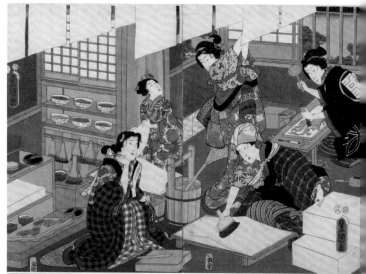

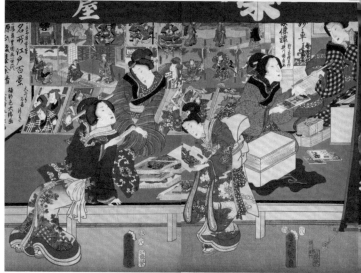

套印工序——葛飾北齋《神奈川沖浪裏》的套印順序

根據原畫師繪製的原稿，雕版師雕鑿主版和色數的色版，然後交給刷版師。刷版師由淺到深進行套色。這幅作品是套印九次，春畫有時會套印超過二十次。

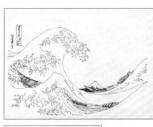

根據畫師的原畫刻製的輪廓線

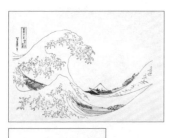

第一次套印

船隻底色的色版

船隻木材色

第三次套印

船隻灰色部分

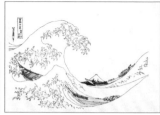

第四次套印

天空墨色

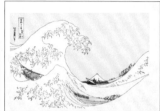

第五次套印

波浪的淡藍色

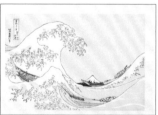

第六次套印

波浪的藍色

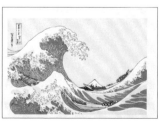

第七次套印

天空淡紅色

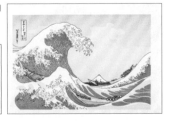

第八次套印

波浪的深藍色

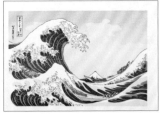

富士山周圍的濃墨色

第九次套印 完成圖

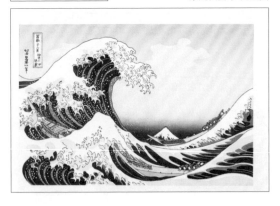

五、三師（原畫師、雕版師、刷版師）的實況

雕版師採取分工合作制度。大師傅負責主版，例如髮際等稱為**毛割**的部分，或是人頭等稱為**頭雕**的部分。弟子則根據本領高低，負責其餘版木。師徒制度嚴謹，已有現代「工房」的形式。

如果是功力深厚的雕版師，原畫師只需以單純線條繪製髮型輪廓，文字標註「丸髻」等指示，頭髮部分在雕製完成時，就是從髮際開始根根分明。

刷版師則是一人從頭負責到尾，這是因為在套印之前，必須先**刷膠礬水**（膠和明礬的溶液，使用毛刷塗覆在整張紙上，防止顏色暈染擴散），畫紙乾燥程度不同，膨脹程度也會隨之改變，不易中途換手休息。

所以，有些刷版師傅，扛著一個刷版箱走遍天下，單槍匹馬地穿梭在多個印刷廠之間。

原畫師的工作狀況則是因人而異。有些不收弟子，有些則是全部畫面親力親為；有些門下弟子眾多，像是漫畫家工作室，一張畫採取分工作業的方式；有些則是全部交由弟子繪製，

最後再簽上大名。

弟子想要獨立門戶，據說刷版師需時三年，雕版師則是十年，原畫師則是各憑本事，稟賦過人的弟子，一年就可能出師。獨立之後，就必須設法闖出名號，以自己的畫號發表作品。

在原畫師、雕版師、刷版師這三師之中，修業習藝時間最長的是雕版師，所以最具權威立場。除非是著名原畫師，否則被雕版大師傅嫌棄「畫得這麼糟糕，我沒法鑿雕」，原畫師只能摸摸鼻子重新畫過。

反而是刷版師，即使技藝不精，也加減能蒙混過日子。

當然，最重要的**初刷**會交給功力深厚的刷版師。不過，基本上，隨著不斷**增刷**（再版），錦繪版木不會轉交給無能的刷版師。

出版商無須多費心思，人氣商品就能熱銷熱賣。然而與之相較，為了銷售新作品，出版商必須經常確保優秀刷版師有空製作。通常，原畫師不會參與確認後續的印製，所以在出版商節省經費等各種考量之下，顏色多半和初刷不同。尤其是漸層效果考驗刷版師的功力，即使運用同樣套印方法，顏色仍有微妙的差異。

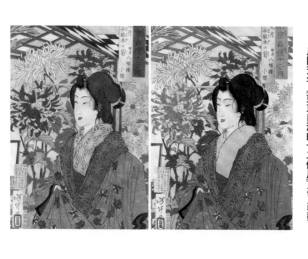

右圖是初刷。左圖是後來增印，省略領口和左側菊花的空套印部分，顏色也顯得俗艷

月岡芳年《東京自滿的十二個月》（個人收藏）

廣重的《東海道五拾三次》買氣歷久不衰，在不斷增刷之下，版木早已磨損不堪使用，據說最後是由寺廟小僧兼職印製。因此，在留存後世的作品當中，可見到許多低劣的再版成品，例如見當記號沒有對準，或是顏色省略、沒有漸層效果。

由此可知，一幅傑出的錦繪，必須透過實力相當的三師相輔相成，才得以誕生問世。所以，一幅作品不是單純仰賴原畫師的畫功，還必須仰賴雕版師能在一公厘之間雕出三根細微髮絲，再加上刷版師能夠印製出根根分明、絕不模糊的效果。

欣賞錦繪時，請務必仔細觀察這些雕工和套色技巧，就能體認到錦繪這項巧奪天工的傳統工藝；或說是一門綜合藝術，為何能夠擄獲西方人的目光。

六　從春畫欣賞雕版師的精湛雕工

享保七（一七二二）年，好色本禁止令頒行之後，幕府明令禁止的春畫，轉為地下祕密銷售。

對工匠來說，反而再也無需顧慮繁瑣的限制，能夠盡情發揮、一展長才。

所以，春畫中見到的技法，大大超越我們一般看到的錦繪。

在雕法當中，最精細部分莫過於人或動物的「毛」，真實呈現直徑約只有〇‧一公厘的毛髮，簡直難如登天。

一切當然都得仰賴雕版師的功力。欣賞錦繪時，只需觀察人物的髮際，即可看出雕版師的精湛雕工。一根根不到〇‧一公厘的曲線清楚分明，讓人忍不住發出讚嘆聲，這樣的情況在畫面中多半能夠找到雕版師的大名。

當時，雖有原畫師落款，卻少見雕版師署名。所以發現畫面上有雕版師的大名時，請務必仔細觀察那幅浮世繪的雕工。

雕毛

提及春畫的毛雕，真是精采絕倫，因為雕版師能夠如實重現不規則、波浪狀的鬢毛或是紊亂垂散的髮絲。手藝高超的雕版師，據說能在一公厘中雕出三根毛髮。而且據說手藝未達到這種程度的雕版師，根本接不到製作春畫的委託。

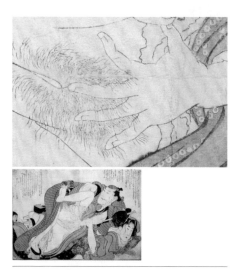

豐原國周《錦織武藏的美女》(個人收藏)

葛飾北齋《繪本玉門的雛形》(浦上滿氏藏)

蚊帳

常言道：「朦朧之中，更顯女性之美」。羅紗、現代的蕾絲紗簾具有若隱若現的效果，當時的人也深諳此理，錦繪中常見隔著紗簾或蚊帳描繪女性。可是，說起來簡單，下刀鑿雕卻是難上加難，必須順著一定方向、連續均等地雕出極細的線條。不同於雕毛，其作業面積大，需要長時間的專注力。

鈴木春信《雷》■

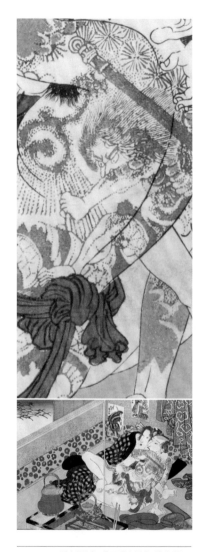

歌川國貞《四季之詠》秋之部 ■

紋身・刺青

雕出紋身有何困難？各位可能不是馬上就能明白。確實，畢竟還有其他更多更精細的圖案。然而，為了營造紋身的質感，不能使用輪廓線，而是以點描的方式來表現。

銅版畫等凹版技術只需打洞，就能夠簡單表現點描。然而，木刻版畫是凸版技術，必須鑿去周圍的部分只保留點。如果一不留神，手滑鑿掉了點，就得全部重來。

豆判

豆判比明信片還小，但是畫面之精緻令人難以置信。如果當時的主版能夠留存至今，真想親眼瞧瞧。不過比較可惜的是，通常版木無法再繼續印時，就會刨平表面雕製新作圖案。

版木選用堅硬、適合精雕的櫻花木，為了預防纖維捲翹，必須經過多年乾燥的工序，所以版木造價昂貴。再加上體積龐大，占據空間，不可能留下所有的版木。都是加以再利用，所以幾乎沒有留存後世。筆者曾經詢問江戶時代經營出版商的家族，即使暢銷作品的版木曾經留至後世，恐怕都已在關東大地震時毀損殆盡。

豆判這類小型作品，有些甚至只有兩張名片並排的大小，能夠藏在袖中或胸前攜帶外出，隨時可和友人分享。豆判作品中，有些是大判錦繪或繪曆的縮小版。

製作袖珍物品，需要精準的雕刻印製技術及專注力，日本人這種驚人的能力，也發揮在現代公仔的製作上。

上圖是摺疊如蛇腹狀的冊子，下圖是卡片形式，八張一套裝在袋中

豆判■

七 技巧和品味出眾的刷版師技法

雕版師精確地雕製，展現手藝；刷版師則必須準確無誤地套印，顏色均勻不暈染，還要具備美感品味。即使是相同圖案，每一張的漸層效果都會有所不同。

如果各位有機會親眼接觸真正的錦繪，請瞧瞧背面。不同於商業印刷，需要一色又一色套印的錦繪，從作品背面可見顏料色彩滲透率的不同，還能從凹凸清楚看出刷版師的力道不同，如實地呈現刷版師的手藝。為了加強保存性，有些錦繪背面會附加保護層；如果能夠直接確認背面，是獲知是否為木版印刷最簡單的方法，也是確認真偽最基本的步驟。

以木刻版畫重現一幅錦繪耗資數百萬日圓，除非是偽造春信、歌麿、北齋等大師級作品，否則製作贗品一點也不划算。因此，錦繪贗品意外地稀少，春畫則不然。因為無法公開銷售，少有人見過真品，反而容易製作贗品。

版漸層

版漸層是在部分色版上，進行斜雕，再砂磨邊界，所以版木和紙面的接觸面會呈傾斜，形成顏色深淺不同的漸層效果。

刷版師則會控制拓擦板，透過不同的力道，營造漸層的面積。這項技法，充分考驗雕版師和刷版師的功力高低。

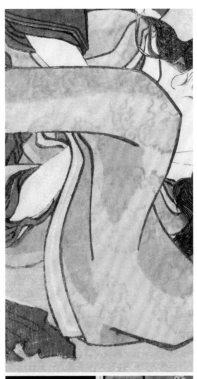

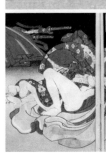

歌川國貞《戀之八藤》 ■

一字漸層

效果的營造不是透過版木，而是交由刷版師調整漸層的深淺，屬於「刷漸層」的一種，畫面呈現直線漸層的稱為一字漸層。

刷版師將顏料和水直接置於版木上，手持毛刷直線刷開顏色，打造出水平方向的漸層效果，再擺上畫紙套印。這種技法，常用於名勝風景畫的天空部分，營造畫面的空間深度和趣味性。

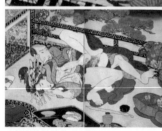

歌川國貞《四季之詠》冬之部 ■

任意漸層

和一字漸層相同，是交由刷版師調整的一種「刷漸層」。雲、水面等不規則形狀的漸層，透過調整顏料和水的分量進行套印。套印每一張都必須在版上重複漸層作業，一天一至兩百的印製分量，要達到全部相同漸層，是難如登天的技巧。

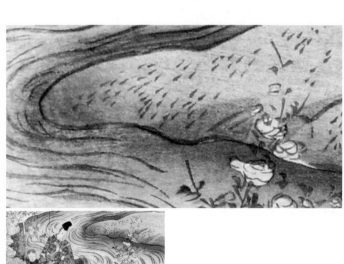

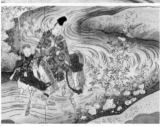

歌川國貞《正寫相生源式》 ■

雲母套印

雲母套印是使用高價礦物粉雲母，打造出如珍珠般光澤的技法。

用法有二，一是套印含膠的顏料之後，趁著未乾之前撒上雲母，稱為「撒雲母」；二是雲母粉事先混入顏料當中。第二種方法再分為兩種，一是平常在版木上塗顏料的套印方式，稱為「套印雲母」；另一種則是在套印完成的錦繪畫面上，以油紙蓋住不施雲母粉的部分，持毛刷直接塗雲母粉顏料，稱為「置雲母」。

墨中混入雲母，塗入背景的「置雲母」

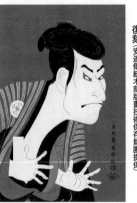

東洲齋寫樂《第三代大谷鬼次的江戶兵衛》復刻（安達傳統木刻版畫技術保存財團提供）

淺浮雕

和八五頁的「空套印」相同，屬於淺浮雕加工手法的一種。版木鑿出浮雕圖案，磨圓，放上套印完成的版畫，從背面使用毛刷等工具加壓，表面就會順著凹版突起。作業手續和時間比普通套印要多出數十倍。

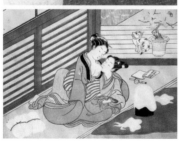

鈴木春信《摘綿》（浦上滿氏藏）

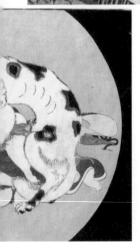

金套印・銀套印

將金與銀溶於顏料或膠中的套印法。光澤柔和低調，有趣的是會隨著角度的變化，圖案若隱若現。這種不誇飾張揚的方式，可感受到江戶人連和服裏布都堅持講究、徹底追求美感的個性。

可惜的是銀容易氧化，歷時至今，這道講究的工序，現在看起來只像是黑色髒污。

空套印

版木不沾顏料，直接貼合紙張加壓，紙面圖案會浮現立體感，等同於現代的浮雕工法。版木的凹凸形狀壓印到紙面，所以能夠表現複雜的圖案。和紙纖維堅韌蓬鬆，所以能夠打造出這種效果。

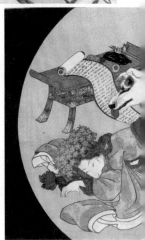

歌川國貞《戀之八藤》■

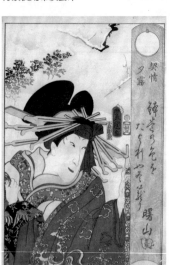

下圖右上部分。掛板部分使用木紋套印，背景使用布紋套印

歌川國貞《契情夕霧》（個人收藏）

布紋套印

版木上貼硬布，不上顏料進行套印，能讓細緻布紋壓印到版畫上，打造出不同於其他區域的紙紋效果。

木紋套印

將木紋壓印到畫紙上的技法。挑選樹木種類，將其製成柔軟物質，用力加壓套印之後，就能得到木紋效果。

芝麻套印

和「木紋套印」相反，減弱套印加壓的力道，讓顏料不會均等地暈染和紙，刻意打造像是撒上芝麻、不均勻的方法，稱為「芝麻套印」。這項技法較常用於春天、早晨等淺色天空，淺灘水面，或是夏裝羅紗等具有透明感的和服。

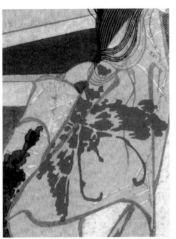

浴衣的淡藍色部分使用芝麻套印

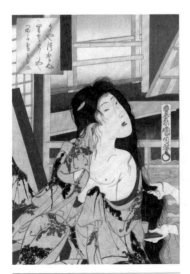

豐原國周《錦織武藏的美女》(個人收藏)

正面套印・光澤套印

如果覺得「人物特別亮眼」時，請確認頭髮或眼睛是否比其他部分更為漆黑、有光澤。因為作品可能使用「正面套印（光澤套印）」技法。當刷版師想要表現烏黑秀髮與炯亮眼神時，或是腰帶、和服是高級上等品時，又或者是想要展現漆的質感時，會將塗有「木蠟」的版木，蓋到套印完成的浮世繪表面，營造光澤感。

月岡芳年 《多種選擇　期待交合》（個人收藏）

排斥紅色

錦繪不使用紅色系，刻意挑選樸素顏色，迎合浮世繪愛好者的口味，卻更顯高尚典雅。

原本是為了幕府禁止使用高價胭脂的紅色系顏料，這種表現方法才應變而生。然而，相較於華麗色彩的多色套印，素雅單純的風格反而受到歡迎，所以春畫也採用這種技法。

這種技法並非完全不用色，只是避用鮮艷紅色，改用紫色、茶色等淡雅的顏色。

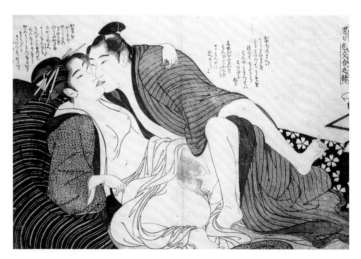

勝川春潮《男女色交合之絲》（浦上滿氏藏）

八 浮世繪版畫的媒體性

在現代，錦繪已經成為藝術品，著名畫師的名作一幅動輒數千萬日圓的天價。但是，再次強調，錦繪當時的售價只要少吃一碗蕎麥麵或炸蝦麵，連兒童都買得起。

詢問對江戶時代有興趣的人，「如果能夠時光旅行回到江戶時代，最希望做些什麼事情？」很多人會回答「到吉原花天酒地」，或是「蒐購浮世繪（尤其是寫樂的作品）或根付[17]」。

想到吉原花天酒地，沒有金主就很難圓夢；精采的根付作品在當時就價值不菲；但是只要賣掉一支原子筆，應該就能夠買到一大疊浮世繪。

流傳於後世、價值如此飆漲的物品，實屬罕見。江戶人向來不喜張揚，當時的工匠如果知道現在的價格，大概會嗤之以鼻地表示「俺做的東西，不值得那麼多錢」。

江戶末期，照相機傳入之後，浮世繪急速沒落。可見對當時的人而言，錦繪僅是一種印刷品而已。

美人畫或演員畫就是現在的明星劇照，名勝風景畫就是觀光禮品店的風景明信片。所以，一張浮世繪作品要價四百至一千兩百日圓，才是合理的現代價格。

浮世繪版畫還印製單張的相撲繪、武者繪、玩具繪、死繪（名人過世時出版的肖像畫）、升官圖；或是用於加工的團扇繪（裁切黏貼於團扇上）、立版古（紙張經過裁切組合之後，製作出如同戲劇舞台般的立體物品。立體遊戲、紙模型的一種）、柱繪、張交繪（一張紙上印有多種圖案，裁切之後能夠用於黏補屏風、紙門的破洞，或是貼在柱上欣賞）；或是名勝風景畫集、圖鑑等所有印刷品，都是以木刻版畫印製。

換言之，當時的浮世繪版畫是近似傳遞資訊的媒體，當然有人珍藏保留，但更像是蒐集偶像的明星劇照，或是職棒卡、RPG 卡等。

可是，春畫則有所不同。

春畫本來就近似以鑑賞為目的的美術品，並非用完即丟的物品。反而是現代人不懂價值，看到祖藏的春畫，嫌棄「太猥褻，令人不悅！」而丟棄。

和服沒有口袋，所以利用腰帶懸掛錢袋、小藥盒、煙具等隨身物品。為了預防物品掉落，使用絲線拴住，另一端則繫在所謂根付上，卡在腰帶上端。根付造型多樣，深受收藏家的喜愛。

一八六七年，錦繪出展巴黎世博會，吸引全歐洲的目光，高價成交。

幕府末期，來到日本的外國人，看到錦繪和春畫都覺得發現珍奇寶藏，興高采烈地大量蒐購帶回國內。日本的美術商人，見機以四、五倍價錢購買一般人擁有的錦繪銷售到海外。因此，在這個時期，日本許多名作都流向海外。

不過，有人認為幸好這些作品疏散到海外，才免於消失在關東大地震或東京大空襲中。

在鄉下地方的老房子或倉庫當中，想必還沉睡著許多錦繪或春畫。或許已經發霉或長蟲，令人作嘔，不過在丟棄之前，請詢問專家的意見，說不定會挖出意外的寶物。

製繪春畫名作的浮世繪畫師

名作春画を描いた浮世絵師たち

第三章

一　具有故事性的初期肉筆春畫

在介紹浮世繪畫師繪製的春畫之前，首先來看看只有肉筆畫存在時，初期春畫的樣貌為何。

日本春畫據說起始於平安時代後期，然而目前尚未發現當時的原畫，只有幾幅摹寫作品。有趣的是當時已有圖文並茂的繪卷。

例如鎌倉時代後期繪製的代表作品，《小柴垣草紙》（正安元〔一二九九〕年），《稚兒之草紙》（元亨元〔一三二一〕年書寫），《袋法師繪詞》（約元亨二〔一三二二〕年）。

《小柴垣草紙》是目前現存最古老的男女交合圖。內容是敘述距離製作年分一二九九年的三百年前，也就是寬和二（九八六）年真實發生在京都西郊嵯峨野野宮的皇室醜聞。畫面呈現濟子公主誘惑俊俏武將護衛平致光，兩人正在暗通款曲的模樣。作品毫不遮掩地描繪舔陰、互舔等各種體位，經過各個時代摹寫風潮歷久不衰，可見其人氣程度。

《稚兒之草紙》則如其名，是描寫稚兒，也就是侍童在寺廟性生活的畫卷。在窮困的武家，

排行三男之後的男童，幾乎沒有繼承家業的機會，常被當成包袱累贅，如果長相清秀，就會被送到寺中當侍童。寺中的僧侶必須守戒、禁女色，於是讓侍童穿上美麗華服隨侍在側，或是成為男寵對象。不過，僧侶會照料侍童的衣食住行，也協助侍童接受教育。等到侍童長大成人，任務結束之後，還提供還俗生活用的安家費。

作品故事分為五個階段，例如在男僕的協助下，侍童正在準備初夜的畫面。或是獲得高僧寵愛的侍童，垂憐迷戀自己的下級寺僧。

寺院向來存在龍陽之好，不過在斷袖之癖盛行的公家和鐮倉武士之間，需求也不少。明治時代之前，根植於歐美基督教的倫理觀念尚未傳入，斷袖之癖並非禁忌，同性之愛不涉及繁衍生殖反而更顯高尚。

這幅畫卷原件現存於京都醍醐寺的三寶院，是絕不外借的非公開藏品。

《袋法師繪詞》的故事，則從某位好色法師哄騙三位尼姑的侍女發生關係開始。幾天之後，法師來到皇宮御所，被裝進大布袋中，只有性器外露，日日夜夜滿足慾求不滿的尼姑和侍女，等到他再也不堪使用，便丟給他一件新斗笠和法衣，遣送回到山中寺院，是這樣一個

滑稽可笑的故事。作品正本原在江戶城的後宮，但是在天保年間（一八三一～四五年）消失蹤影。

不過這件作品擁有超高人氣，在消失之前仿本多數，並留存後世。

此後百年，春畫暫時退潮沉潛，等待大鳴大放。後來就如第一章所述，在桃山時代，從明

政府傳入「春宮祕戲圖」（四五頁），春畫捲土重來再振雄風。

受到春宮畫的影響，日本春畫的形態大幅改變。說明文消失，圖畫之間不再有故事性與關

聯性，成為一組十二張圖，單純繪製公家到農民等各階層人士的交合圖。

之所以為十二張圖，是根據中國一年十二個月，天子必須有十二位妃子的由來。並且當時

存在正常的男女陰陽調和，能夠修身養性、締造太平盛世的想法。

土佐派和狩野派的畫師，留下大量無說明文的春畫十二圖繪卷，可推測當時已將春畫繪卷

做為嫁妝。

上｜正在午睡的武將感覺臉被踩住，睜眼醒來看到公主的女陰……　**畫師不詳，《小柴垣草紙》卷軸　江戶時代後期摹寫◆**

下｜寺廟打雜的男僕負責調教侍童　**畫師不詳，《稚兒之草紙》摹寫時期不明**

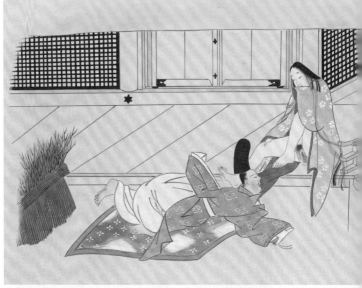

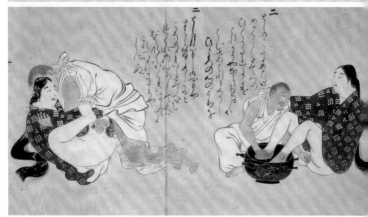

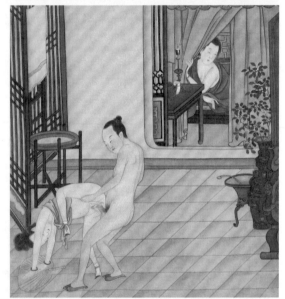

初期的春畫都是肉筆畫卷，後來改以木刻版畫為主，約分為四種。

每張作品獨立，稱為單圖版畫。在下一節登場的菱川師宣，想出十二張單圖版畫為一組的

上｜被裝入布袋中的法師，不分晝夜地應付尼僧的需求
　　畫師不詳，《袋法師繪詞》卷軸　江戶時代中期摹寫◆

下｜春畫起源的中國春宮圖，性器繪製得毫不誇張
　　顧見龍《清朝春宮畫》畫帖　十七世紀後期◆

「春畫套組」。十二張畫的銷售方式，是將對折的春畫貼在蛇腹狀、稱為「折帖」的底紙上。

春畫的作品說明常見「十二枚套組」，即為此意。

稱為木刻版畫的春畫，是對折紙張之後、再固定頁邊的冊子，也就是江戶時代稱為「書」的形式。其他，還有稱為卷軸的畫卷。

尺寸隨著時代略有不同，「大判」約三九×二六～二七公分，「中判」為其一半。江戶時代後期，出現「間判」[18]，介於大判和中判之間。「大本」是將大判對折製本，書籍大小約和中判相同。「大本」的一半是「中本」。艷本常見的「半紙本」是將半紙[19]裁半的大小，再裁半的尺寸則是「小本」。

為了家中沒有壁龕的庶民能夠貼在柱上欣賞，另有細長的變形判尺寸。春畫傑作之一——鳥居清長的《風流袖之卷》，就是將柱繪改為橫長的作品。

18　約三三×二三公分。

18　約三三×二三公分。

19　和紙尺寸的標準規格，尺寸約三五×二五公分。鐮倉時代以後，兵庫縣杉原地區製紙，提供幕府公用。到了江戶時代，才開始在各地生產杉原紙。杉原紙全紙裁半，稱為半紙。

19

二 由菱川師宣開啟的木版春畫

第一章介紹菱川師宣建立單墨色的浮世繪版畫基礎，是「浮世繪版畫創始者」，生涯繪製木版艷本（冊子形式的春畫本）、春畫套組（十二張個別獨立的春畫組合）的草圖，超過三十種。

木版的春畫製作，本來是上方 20 的繪師首開繪製之風。然而，師宣憑藉著壓倒性的作品數量和人氣，建立艷本和春畫套組等春畫樣式。

師宣的春畫特徵如下：

· 以風格獨具的粗線繪製人物圖案

· 題材以武家社會日常的性生活為主，古典的歷史人物經常登場

· 同一作品有兩種版本，單墨色版本和手繪上色（紅繪）版本

· 多為開放式情境（敞開的房間或屋外）

· 一幅畫作通常有四人以上登場（偷窺或數組人物）

· 多半繪製各式各樣的植物

· 在「好色本禁止令」頒布之前，艷本版權頁有其署名

師宣初期在上半部寫有說明文的艷本，還帶有繪草紙插畫的風格，深具魅力。後來，他的畫中不再有說明文，還增加大判尺寸的套組，不過他嘗試挑戰全新構圖，例如在裝飾窗當中描繪故事場景。

此外，將相撲的固定招式「四十八手」，置換成「茶臼」[21]、「足違」[22] 等交合體位的鼻祖也是師宣。題名為《表四十八手／戀愛枕邊私話四十八手》（延寶七〔一六七九〕年）的艷本，不僅為體位命名，連搭訕調情、各式情境到前戲等都分別取名，例如「逢夜盃」（在辦事之前，男女對飲交杯酒）、「花月擬」（同時和一位仰躺、一位匍匐的女性享樂）等，諸多名稱點到為止，充滿無限遐想。

20　江戶時代，指京都、大阪等近畿地方。

21　女性在上位。

22　享受奇招之樂。

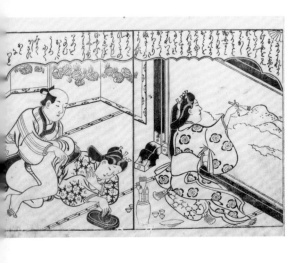

翌年，出版續集《裏四十八手》。二書的刊行所呈現的不只是體位，更與後來各式情境的發展，例如三人作業、強姦、隔著屏風、藏躲暖桌、一邊哺乳⋯⋯等有所關聯。

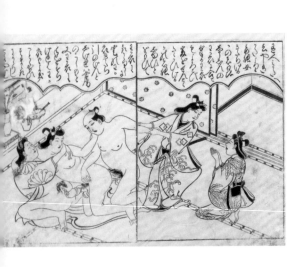

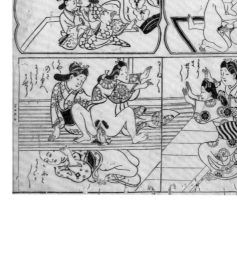

右頁上｜後懸辦事，還能協助畫師的女子　《今樣枕屏風》墨摺繪大本　約貞享二（一六八五）年 ◆

右頁下｜返家的丈夫撞見妻子和若眾正在偷情，也一同參戰　《若眾遊伽羅之緣》墨摺繪大本　延寶三（一六七五）年 ◆

左頁上｜正在進行四十八手之一的「藏躲於棧板」，不料被他人發現，驚慌失措　《床之置物》墨摺繪大本　約天和元（一六八一）年 ◆

左頁下｜二位女子目睹隔著紙門的交合，難以置信　《戀之花紫》墨摺繪手工上色大本　約天和三（一六八三）年 ◆

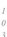

三 代表上方的諧仿春畫——月岡雪鼎

月岡雪鼎（一七二六〜一七八六年），出生於近江國蒲生郡日野大谷村（現滋賀縣蒲生郡日野町），父親是醫師，後來他隨著父親移居大坂開始行醫工作。但是雪鼎體弱多病，只得斷念放棄，轉而拜師京都狩野派的同鄉大和繪畫師高田敬輔。寶曆二（一七五二）年，雪鼎模仿已經離世、人氣仍在關西居高不墜的西川祐信（一六七一〜一七五〇年）其畫風和作風，展開他的畫師生涯。

自明和二（一七六五）年起，逐漸確立自身肉筆美人畫風格，在獲得法橋僧位[23]之後，畫作價格更是水漲船高。畫題常見古典的引用或借喻，顧客上至貴族，逐漸稱霸大坂畫壇。

關於春畫版畫，以木刻版畫刷製最初始於京都，但是多色套印卻落後江戶，在十八世紀末之前都是黑白二色。

雪鼎製作的春畫本多滑稽諷刺，《女大樂寶開》（約寶曆五〔一七五五〕年）的原作為《女大學寶箱》（享寶元〔一七一六〕年），是以賢妻良母為目標的女性所寫。《艷道日夜女寶記》（刊行年分不明，明和年間），則是諧仿當時涵蓋按摩、漢方、針灸等東方醫學治療法大全的健康養生

書籍《醫道日用重寶記》（本鄉正豐著，元祿五〔一六九二〕年），則是揶揄正經八百的女德庭訓書籍《女今川教文》（長友松軒著，明和五〔一七六八〕年）。《女令川趣文》（明和五〔一七六八〕年）。

只要是雪鼎繪製的作品，全都成為性生活的指南寶典。作品中描寫性生活對人生的重要性，挑逗異性的招式、閨房術或性道具用法等，睿智詼諧兼具，別樹一格。若能對照原作閱讀，更添趣味性。

在肉筆春畫方面，他承襲師宣早期省略背景的肉筆畫風格，而他所描寫的人物，圓臉大頭，女性的眼睫毛畫得根根分明，看起來就像現代的漫畫。尤其著名的是他總是將性器描繪得特別巨大，親筆繪製的結合處放大圖甚至占滿整張畫紙，更顯滑稽怪異。

此外，據說雪鼎的春畫能除祝融之災。天明八〔一七八八〕年的大火，有間倉庫奇蹟地毫髮無傷，開倉查看之後，發現連倉庫主人都不知的雪鼎春畫。根據記載，這幅作品後來以十倍價錢成交。

在日本，佛教授予僧侶的位階。法橋是對律師授予的僧位。僧位在平安時代之後，開放授予畫師、歌師等。

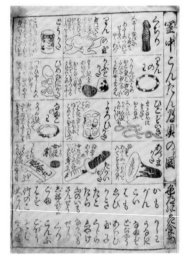

上方右頁以「新開」、「上品開」、「下品開」圖解女性性器；左頁是投合程度和祈禱文的說明
下方是介紹各種性道具和春藥
四幅皆摘自《女大樂寶開》墨摺繪
半紙本　約寶曆五（一七五五）年 ■

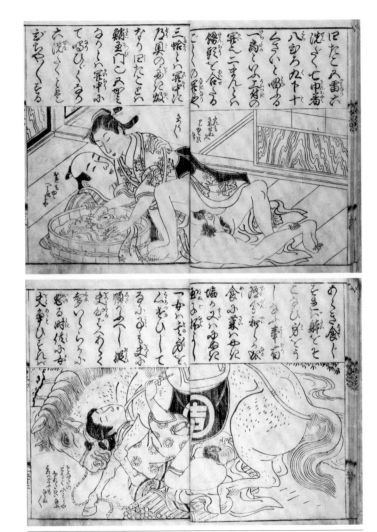

上｜洗衣中的夫婦交歡。《女大樂寶開》中的工作女性都在交合

下｜牽馬賣薪的女子，竟然和馬兒……

四 鈴木春信的浪漫春畫，

將中國趣味昇華到夢幻風雅的境界

鈴木春信因為參與明和二（一七六五）年多色套印繪曆的開發，成為「錦繪創始者」立下輝煌功績，其畫風也獨具特色。

色彩沉穩、中性且手腳細小、宛如少男少女的肢體，以及彷彿是木偶般的無表情圓臉……春信這種無表情、如稚子般的人物像，近似桃山時代從明朝傳來的「春宮祕戲圖」所帶有的古典趣味。只不過這種畫風並非始於春信，春信在京都師事的西川祐信，他的畫中早已出現這類特徵。

祐信在菱川師宣的畫風中，加入獨特的優雅品味，打造屬於自己的畫風。春信的作品則更無機，給人一種旁若無人的印象，彷彿暹羅貓總是擺出一副「不問世事」的貴氣態度，引人憧憬喜愛。

相信光是聽聞春信也繪製春畫，不少人都會感到相當意外。確實，對於從發明錦繪到離開

人世的短短五年間，就繪製超過六百幅錦繪的春信而言，他留存後世的春畫為數不多，約有二十多件春畫套組和墨摺繪畫冊。

前面曾提及有吾妻（東）錦繪之稱的春信錦繪，售價昂貴，單幅作品一百六十文。畫作名稱為《風流宴席八景》（明和六〔一七六九〕年刊行）的八幅套組為一分金。明和七（一七七〇）年發表的《風流　艷色模仿衛門》（模仿衛門運用迷你的體型，偷窺各種艷情場面），打造「豆男」風潮，留下了兩冊二十四圖賣出三分金的高價紀錄。一文換算為二十五日圓的話，單幅作品是四千日圓，《風流宴席八景》約兩萬五千日圓，《模仿衛門》則約七萬五千日圓。

作品如此天價，只有富裕的武家、商人、行家有能力購買。顧客中當然不乏知識分子，所以不少作品在題名加入「隱喻」、「佯裝」等謎題的要素。這些稱為「隱喻繪」的畫作，隱藏著寓言、軼事、歷史人物、古典作品、詩歌等主題的提示，不僅滿足知識分子的虛榮自尊，還能創造話題，樂趣無窮。

上─上門推銷扇子的少年，衝動難耐……
《扇子兜售小販》中判錦繪　明和年間■

下─以鏡喻月，畫題為《鏡台秋月》。丈夫從後方擁抱正在結髮的年輕妻子
《風流宴席八景》中判錦繪　約明和六（一七六九）年◆

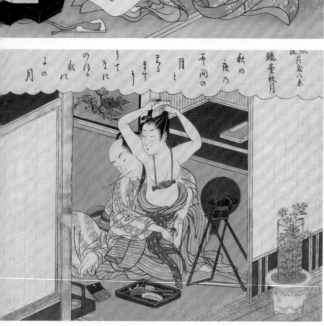

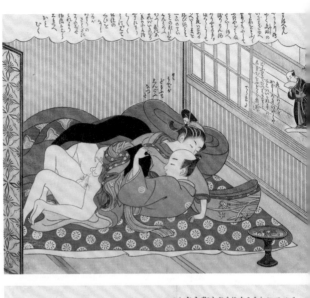

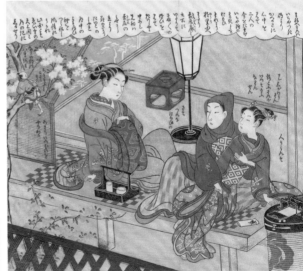

上｜模仿衛門從陰間茶屋凸出的窗台上，偷窺陰子（少年演員學徒）的風流情事，說道「簡直就像是風來山人（平賀源內的號）」

下｜模仿衛門爬到吉原遊廓仲介茶屋的櫻花樹上，看到人氣演員瀨川菊之丞當著花魁的面調戲花魁女徒，放屁以示不置可否

二幅皆摘自《風流　艷色模仿衛門》中判錦繪　明和七（一七七〇）年 ◆

五 沒看過春畫，就無法得知勝川春章的企畫能力

勝川春章是勝川派的舵手，擅長「演員畫」，也是肉筆美人畫的名手，更繪製多幅精采出色的春畫。

代表作《繪本 拜開呼子鳥》（天明八〔一七八八〕年），洋溢著豁達坦蕩的性享樂氛圍，畫面潛藏的詼諧幽默惹人會心一笑。周圍寫滿的題字（對白），緩和畫面的緊張感，更增情趣。

春章的春畫處女作《百慕慕語》（明和八〔一七七一〕年刊行），是諧仿怪談《百物語》的傑作。

「慕慕」指女性性器，書中出現多個長相為男性性器和女性性器的妖怪威脅人類，例如在〈播州皿屋敷〉中，從井底出現女性性器長相的幽靈阿菊；在〈八岐大蛇〉中，長相是八根男性性器合而為一的怪物，正打算襲擊羞田公主（在《日本書紀》中是奇稻田公主）。《百慕慕語》是一本引人發噱、笑點滿載的怪奇艷本傑作。

春章是演員肖像畫的開山祖師，他大膽地將肖像畫概念用於春畫登場人物上。此類作品當

中的《永遠盛開繁茂之花　姿名鏡》（安永二（一七七三）年刊行），男性肖像由春章負責，女性則由人氣畫師北尾重政（一七三九～一八二〇年）操刀，兩人一同合作繪製。可是，風靡一時的當紅演員在艷本當中交合，世間當然無法冷靜看待。本來是投注心力的大作，據說抱怨聲浪不斷，只好在增印時修改臉部。

直到四十歲後半，春章都是一位只畫演員的畫師。其實，在浮世繪畫師當中，春信、歌麿、北齋等多位畫師皆認為「演員畫」的賣況，受演員本身的走紅程度左右，所以對其嗤之以鼻。然而，觀察春章後來的各項名作，可發現他並非沒有本事繪製美人畫，然而他一心只畫演員畫，或許是源於無法為外人道的堅持和糾結吧。

或許《姿名鏡》是他一路繪製演員畫，為了發洩日積月累的鬱悶和憤慨繪製成的作品。

春章的弟子春潮、春好、春英等，也都留下不輸師父、大膽優雅的春畫。

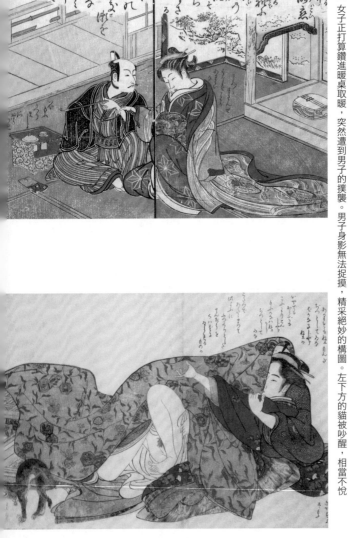

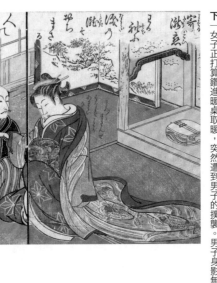

上一 推測是第五代市川團十郎〈春章畫〉和花魁〈重政畫〉《姿名鏡》墨摺繪部分彩色半紙本　約安永二（一七七三）年◆
下一 女子正打算鑽進暖桌取暖，突然遭到男子的撲襲。男子身影無法捉摸，精采絕妙的構圖。左下方的貓被吵醒，相當不悅

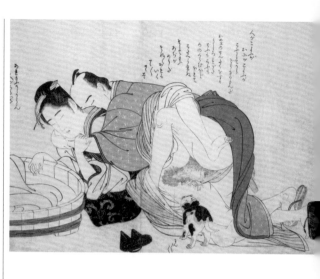

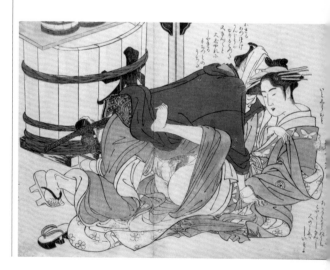

上一商家女僕和男性店員幽會，貓兒看得目瞪口呆

下一富家少爺被趕出家門，又被勒令不准出入遊廓，看到熟稔的遊女現身送客，伺機而上

右頁下圖和左頁二幅皆摘自《會本　拜開呼子鳥》大判錦繪　天明八（一七八八）年■

六　鳥居清長展現的現世極樂世界

在「演員畫」當中，繼承鳥居派第四代的鳥居清長（一七五二～一八一五年），人氣和春章領軍的勝川派不相上下。

清長生於本材木町（現日本橋一丁目）的書店，父親是白子屋市兵衛。他和春章恰恰相反，在尚未承繼任何流派之前，就已經著手繪製美人畫。畫筆下的八頭身美女健康漂亮，獲得歐美人盛讚是「東方維納斯」。在春信逝世之後，清長在天明年間的出版界獨領風騷。他描繪的俊男美女群像圖為兩張或三張成一系列，不過每張圖也能視為單幅畫作，展現他過人的組織能力。清長是第一位在人物背後繪製江戶風景的畫師。

而且，在「演員畫」方面，他在舞台演員的背景上，畫入長歌或常磐津[24]的樂師，創造出臨場感十足的「現身圖」[25]。

清長的人氣在鳥居派當中無人能敵，照理來說應不會抗拒繼位流派掌門。天明五（一七八五）年，他的老師清滿離世之後，間隔兩年，他才接任繼位第四代，推測是後繼者遲遲難以決定，

所以在清滿孫子庄之助順利繼任第五代之前，他勉為其難地暫代接位。襲名之後，即使聲望鼎盛，他卻自行封筆不再繪製美人畫，專心製作演員畫、看板畫，以及相撲順位表。清長的親生兒子清政也是畫師，不過，他為了避免引起繼位爭奪戰，要求兒子放棄畫師職業，傳為佳話。

因此，流傳後世的清長春畫為數不多。即使如此，其中獲譽為春畫史上頂尖傑作的《風流袖之卷》(天明五〔一七八五〕年刊行)是十二張套組(參照六～七頁)。作品是少見的橫長型橫柱繪，畫面裁量調整不易，但是他卻能將難度極高的交合圖，運用自然的構圖，描繪出毫不扭捏做作、洋溢幸福的人物像。

第十二圖是稱為「大開繪」的女性性器放大圖，豪爽地配置在三個圓圈當中，逗趣莞爾。

對清長而言，這件作品可能是個得意之作，所以在序文末尾印上「自惚」[26]字樣。

24 長歌與常磐津皆為三味線音樂的一種。

25 歌舞伎中，說唱人通常隱身簾後，但是在特定橋段，需走出簾後，現身舞台。

26 得意自滿之意。

饅頭新聞之圖

上品開之圖

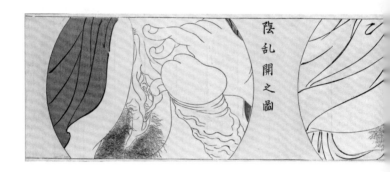

上｜春畫名作《風流袖之卷》第十二圖，右起分別為「新開」、「上品開」、
　　「陰亂開」三幅大開繪

下｜序文最後蓋上「自惚」印

《風流袖之卷》多色套印橫柱繪　　約天明五(一七八五)年 ◆

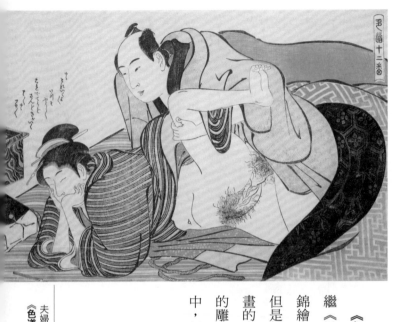

《色道十二番》（天明四〔一七八四〕年）是

繼《風流袖之卷》之後的著名傑作，為大判
錦繪十二張套組。清長的美人畫廣受歡迎，
但是每張笑臉都單調且難以捉摸，反而是春
畫的表情豐富生動。略顯低調的色彩，細緻
的雕工套色，在幕府末期過度裝飾的春畫當
中，打造出難得的優雅世界。

《色道十二番》大判錦繪　約天明四〔一七八四〕年■

夫婦習以為常的圓滿模樣，引人會心一笑

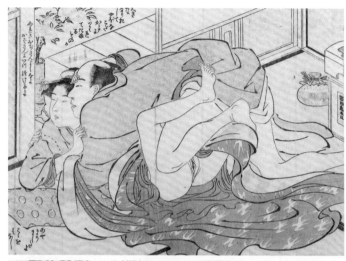

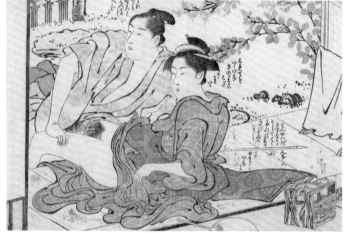

上｜叔父突襲姪女，姪女威脅將向叔母告狀

下｜若眾闖進妾宅，左右張望，心不在焉；女子則穩如泰山，態度自若

二幅皆摘自《時粧十二鑑》中判錦繪　約天明五(一七八五)年 ◆

■七■ 舉世無雙的美人畫名家，

■■名聲遠渡重洋的喜多川歌麿

喜多川歌麿是美人畫名家，後世無人能出其右。然而，不僅是他的正確出生年分，以至於出生地或雙親至今皆尚未解謎。

目前只得知他從小在狩野派畫師鳥山石燕的門下學習本畫[27]，石燕曾記述他害羞怕生，是個擅長花蟲寫生的孩子。後來，安永四（一七七五）年，他以北川豐章這個畫號以插畫登上畫壇。不過，在尚未闖出名號之前，雄心勃勃的新進出版商蔦屋重三郎（通稱：蔦重），將他打造為喜多川歌麿再次登場。

出生於吉原的蔦重，後來以捧紅神祕畫師寫樂馳名。不過，他認識歌麿時，還是一間在吉原大門前、主要製作販售「吉原細見」也就是吉原煙花巷導覽書的小出版商，還未開始銷售錦畫。後來他陸續推出令人耳目一新的木刻版本企畫，搭上當時盛極一時的狂歌連[28]，掌握有力人脈，終成大人物。不僅是歌麿、寫樂，蔦重還培養年輕時期的北齋、曲亭馬琴、十

邊舍一九，並委託工作給平賀源內、大田南畝、山東京傳、朋誠堂喜三二、戀川春町、北尾重政、勝川春章等鼎鼎大名的文人或畫師。

如果置換成現代的出版界，就像是製作紅燈區導覽書的出版商老闆，委請赫赫有名的直木賞作家撰文。

為了推銷歌麿，蔦重運用自己的本姓「喜多川」，將畫號北川豐章改名為喜多川歌麿。然後在經常出入往來的狂歌連中，設宴款待有力人士介紹歌麿。在三冊套組的狂歌繪本當中，兩冊委託當紅的北尾重政，一冊則交給歌麿繪製，無所不用其極地創造話題。

接著，蔦重推出自信之作，一是多色套印狂歌繪本傑作《繪本蟲撰》（天明八〔一七八八〕年刊行），一是春畫至寶《歌滿棧》（天明八年刊行）。他在店頭正正當當販售不是春書的《繪本蟲撰》，然後暗地裡偷偷引介《歌滿棧》給老主顧。《繪本蟲撰》運用精密纖細的描寫，繪製昆蟲和植物，而《歌滿棧》滿載各種人類行為。這種裡應外合的作戰方式，使得歌麿頓時

在日本畫中，相較於草圖，意指完稿作品。

「連」類似沙龍形式，是當時文人雅士交流的聚會。

成為時代寵兒。

《歌滿棧》的十二幅圖，融入蔦重和歌麿各種講究堅持，是變化萬千的傑作。首先是遭到河童侵犯的海女（參照八～九頁），然後是年長的女人正在責怪若眾心有不忠、偷腥的妻子、咬住男子毛茸茸手臂奮力抵抗的少女、肥胖的夫妻，最後竟然出現荷蘭夫婦的交合圖。每幅畫的表情豐富多變，前所未見，構圖也追求完美極致。尤其是最後的荷蘭人，圖案雖相當怪異，雕出一根根鬃毛的雕版師，卻令人蕭然起敬衷心佩服。

此外，正好在鳥居清長繼位第四代專心繪製演員畫時，歌麿著手開始繪製美人畫（他先以春畫登上畫壇，在當時的畫師中是異數），優雅妖艷的作風，凌駕健康取向的鳥居清長美女。然後在蔦重的麾下，他創造「美人大首繪」，將原本只見於演員畫中的人物上半身像，運用在美人畫，成功表現女性纖細的感情。美人畫原本只有全身像，歌麿則確立女性臉部特寫的新樣式。

他積極投入製作春畫，《願望繩結》（寬政十一（一七九九）年刊行）這件作品描寫各類風流戀情的樂趣。在日本，長期以來評價一直高於《歌滿棧》。

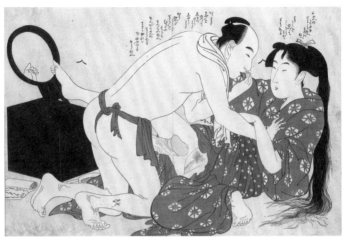

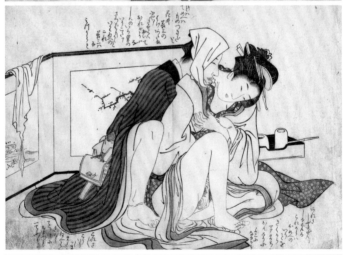

上｜映照在鏡中的腳指尖，表現地生動傳神
　　《願望繩結》大判錦繪　寬政十一（一七九九）年◆

下｜作品使用接觸空氣就褪色的「鴨跖草」紫色
　　《艷本床之梅》中判錦繪　寬政十二（一八〇〇）年◆

晚年，歌麿持續發表的艷本，更是吸引眾人目光。寬政十二（一八〇〇）年刊行《艷本床之梅》、享和元（一八〇一）年刊行《帆柱丸》、享和二（一八〇二）年發行《艷本葉男婦舞喜》，以及享和三（一八〇三）年刊行的《繪本笑上戶》，套色印製精美細緻，連角落都不遺漏。圓融成熟的技巧，令人讚嘆。

左頁上｜一邊哺乳一邊偷情，懷中幼兒似乎也是外遇對象的孩子　《艷本葉男婦舞喜》多色套印半紙本　享和二（一八〇二）年■

左頁下｜持續挑戰不同體位的中年夫婦，丈夫頭部在左側　《繪本笑上戶》多色套印半紙本　享和三（一八〇三）年■

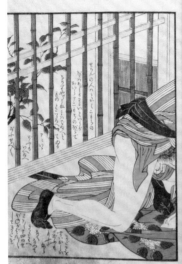

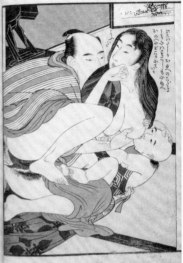

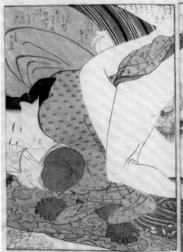

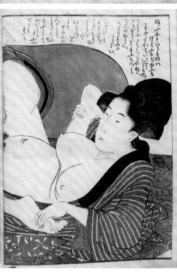

［八］葛飾北齋一門繪製，春畫和說明文打造的臨場感

葛飾北齋是世界上最著名的日本畫家。從美國《生活》雜誌為了紀念千禧年，於一九九九年發行的特輯「千年之間，百位創造偉大事蹟的全球人士」當中，只有北齋（第八十六位）一位日本人獲選，由此可知他的知名度能和達文西、愛迪生、哥倫布、林肯等人並列齊名。

以奇人著稱的北齋，出生於江戶本所。童年時，他成為幕府御用御鏡師中島伊勢的養子。

不過，他將家督²⁹地位歸還給中島的親生兒子，自己則先後成為租書店學徒、木版雕版師弟子，逐漸走上畫師之路，十九歲時拜師勝川春章的門下。從他翌年就獲得勝川春朗這個畫名，以演員畫登上畫壇，想必是技巧過人才有這番際遇。

不過，他不滿足於繪製演員畫，還背著師門偷偷學習狩野派、西畫，因而被趕出勝川派。

此後，不斷摸索屬於自己的畫法。

他發表代表作**《富嶽三十六景》**，成為眾所公認的風景畫家時，已屆七十二歲。在這之前，他在尺寸達一百二十帖榻榻米大的厚紙上，為東京音羽的護國寺繪製大達摩像，或是製作兩

國回向院的布袋畫，也在米粒上繪製兩隻極小的麻雀，各種活動表現總是眾所矚目的焦點，也是著名的插畫家。

在九十歲過世之前，他的不少怪異行徑蔚為奇談，例如改名三十多次，舊名有時還轉賣給弟子；搬家九十三次，因為從不打掃，所以當家中已無立足之地時就會搬家。

離世之前所繪製的三千多件作品中，北齋的春畫作品卻不算多。或許許多人會感到意外，因為《喜能會之故真通》（文化十一〔一八一四〕年刊行）套色半紙本三冊中的〈章魚和海女〉一圖馳名天下。不過，北齋本人繪製的作品確實只有四～五冊，其他則是和弟子合作，或是同住的女兒阿榮（葛飾應為），以及經常出入北齋家的溪齋英泉（參照次節）經手的作品，北齋只有署名而已。

例如，人氣代表作《繪本玉門的雛形》（文化九〔一八一二〕年刊行）是大判錦繪十二張套組（十一～十二頁）。照理應該是北齋題詞，題詞者卻是英泉，所以畫師很有可能是應為，也有《喜能會之故真通》可能是兩人合作產物一說。

29　日本傳統父權制度之下，家族的最高權利指導者。

順帶一提，〈章魚和海女〉此主題並非北齋原創，最初始於北尾重政的《謠曲色番組》（天明元〔一七八一〕年刊行）其中一圖。

不過，春畫代表作之一《富久壽楚宇》（約一八一五年）十二張套組，不僅是北齋的親筆真跡，滿版畫面的構圖震撼力十足，絕對值得欣賞。這幅作品後來只用主版，透過單墨色刷製之後，再仔細手繪上色，成為《浪千鳥》再版上市，其中緣由值得玩味。

北齋春畫的趣味在於說明文或附加文字。登場人物的姓名為「玉門（意指女陰）」或「阿核（意指陰核）」，寺廟稱為「玉門寺」，說明文無處不情色。此外，有些似乎是北齋發現尚有空白處，一時興起，以擬聲詞形式寫下不雅卻押韻的即興創作，亦是精采不容錯過之處。

北齋的作品通常每幅圖各是獨立的橋段，然後附有現場狀況的說明。不過，《萬福和合神》（文政四〔一八二一〕年）則是三冊連貫的故事，算是形式少見的艷本。故事敘述兩位十三歲的少女──富家千金阿核和窮苦人家女兒玉門，四處體驗性愛的經歷。

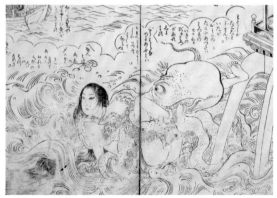

大章魚終於占有覬覦已久的海女，小章魚從旁助陣。章魚和海女的纏綿並非
北齋原創，下圖的北尾重政以及勝川春潮都曾經繪製
上｜《喜能會之故真通》多色套印半紙本　文化十一（一八一四）年（浦上滿氏藏）
下｜北尾重政《謠曲色番組》墨摺繪半紙本　天明元（一七八一）年■

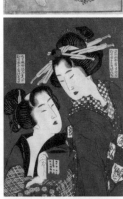

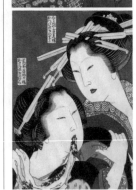

上一扉頁畫　臉部是男女性器的和合神

中一故事開頭，年輕時的阿核和玉門

下一遍嘗各式性愛，最後兩人立場互換

三幅皆為《萬福和合神》多色套印半紙本　文政四（一八二一）年◆

北齋春畫獨具的特色，是和服緋紅皺綢的捲縮材質。直到昭和時期，緋紅皺綢只要是這類畫法，都會認為是北齋作品，所以才會誤以為他在春畫方面也是一位多產的畫師。基本上，春畫作品沒有落款，或使用陰號[30]，很難斷定作者為何人。

北齋春畫獨具的特色，是和服緋紅皺綢的捲縮材質。

北齋的陰號是「紫色雁高」，取法毫不隱晦、坦率直接。不過，他連這個陰號都讓給溪齋

英泉，所以現在才會存在有爭議的作品。

晚年，北齋專心繪製肉筆畫，據說在彌留之際，他喃喃說道：「再給我十年，不，五年就好，我就能夠成為一位不折不扣的畫工。」然後嚥下最後一口氣。誠如署名「畫狂老人」，他的一生都獻給繪畫。

最後談談北齋的女兒阿榮，畫號為葛飾應為（生卒年不詳）。據說，因為父親北齋總是喚她「喔～咿，喔～咿」，索性以此為名[31]。應為從小就在父親作畫的工作室畫畫，曾經嫁給畫師南澤等明。不過，由於她嘲笑丈夫的畫作被趕出夫家，於是回到娘家和父親一起生活，直到北齋過世。

應為的畫工，連父親北齋都自嘆弗如，說道：「在畫女人方面，甘拜下風。」溪齋英泉也曾記述應為是一位「名手」。目前雖只有約十幅的作品確認是應為所畫，然而她細膩描繪的肉筆畫臨場感十足，想必為北齋代筆的作品也不在少數。

30　春畫筆名的稱法。

31　「應為」的日文發音是「喔咿」。

九 如魚得水，溪齋英泉的頹廢美

溪齋英泉（一七九〇～一八四八年），是在春畫上才得以發揮實力的畫師。他生於武家，為了當日本畫畫師，拜師狩野白珪齋。他曾侍奉水野忠韶，二十二歲時遭到革職成為浪人，也曾短暫成為狂言作家的徒弟，不過在父親和義母死後，為了養育三位妹妹，他投入菊川英山門下，成為浮世繪畫師藉以營生。菊川英山是名列歌麿之後的美人畫名手。不同於老師纖細高雅、楚楚可憐的美人畫，英泉繪製的女性都是頭大頸短的六頭身，駝背，嘴型地包天，兩眼望著不同方向，看似怪異，卻是頹廢中飄蕩著妖艷，生動逼真。

在春畫方面，他非常崇敬北齋也深受其影響，自由奔放地揮灑畫筆。在文化、文政時期的春畫畫壇，可說是由北齋一門和英泉獨霸。日後攻勢強勁的歌川一門，在這個時期，掌門豐國遭文字獄牽連（文化元〔一八〇四〕年，因畫作《明智包圍本能寺》被幕府逮捕，雙手銬刑五十日），手傷尚未痊癒，只能靜待投入春畫製作的時機。

英泉描繪的美人畫，多是遊女或藝妓等青樓女子。據說他淪落為浪人之後，沉溺於酒色逛

遍八大胡同，長相俊俏的他總是風靡全場。

二十三歲時，他以千代田淫亂這個陰號，繪製春畫處女作《艷本　戀愛伎倆》。

後來，他年年發表艷本，代表作是著名的《春野薄雪》（文政五〔一八二二〕年刊行）間判錦繪十二張套組，序文由大田南畝撰寫，當中有多幅具有文學意涵的作品。此外，暢銷作品《閨中紀聞　枕文庫》套色半紙本四篇八冊（文政五〔一八二二〕～天保三〔一八三二〕年）從醫學、道具、真義等各方面進行解說，可說是性的百科全書。作品耗費十二年終告完成，可見英泉對企畫和製作，投注滿懷的熱情。

出道十五年之間，不僅是美人畫和春畫，也繪製大量的名勝風景畫，是第一個在風景畫中使用西方傳來的普魯士藍，也就是在日本稱為紺青，後來成為著名的「廣重藍」這個顏色的畫師。以及創作馬琴《南總里見八犬傳》中的插畫，筆耕戲作或文學作品，接連發表似乎從不感到倦怠。不過在文政十二〔一八二九〕年的大火之後，突然行蹤不明，沒多久得知他已經成為根津花街妓院的老闆，是個一生奇妙不凡的畫師。他發表百冊以上的春畫書，產量傲視所有浮世繪畫師。

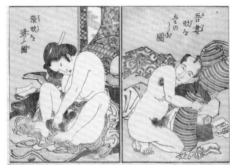

上｜《閨中紀聞　枕文庫》扉頁畫，塗著古銅紅色唇彩的遊女大首繪

中｜右頁是使用「吾妻形」（仿造女性性器製品）的男子，左頁是使用「張形」（仿造男性性器製品）的女子

下｜從各部位解說美人〈美人三十二相說〉

三幅皆摘自 《閨中紀聞　枕文庫》多色套印半紙本
文政五（一八二二）年～天保三（一八三二）年◆

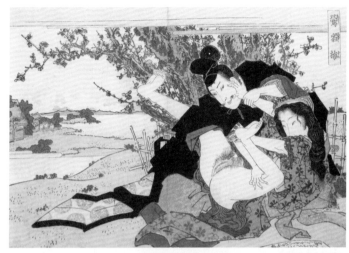

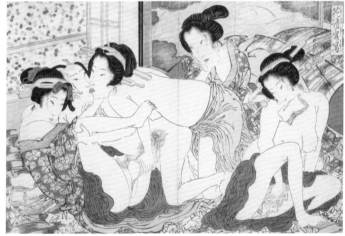

上｜〈鶯宿梅〉是關於村上天皇的故事。在高大的梅樹下，皇上撲襲年輕姑娘

下｜〈華清宮〉是唐玄宗和楊貴妃休閒嬉遊的宮殿名。江戶版後宮

二幅皆摘自《春野薄雪》間判錦繪　文政五(一八二二)年■

■■自信推出的精心傑作卻引起社會譁然！

■■歌川豐國的傑作春畫

歌川派的創派始祖是歌川豐春（一七三五～一八一四年），不過他作品不多較不為人所知。可是他深具慧眼，招收弟子**歌川豐國**（一七六九～一八二五年）壯大門派，使得歌川一派持續隆盛到安政時代。

豐國出生於江戶的芝大神宮前，父親是人偶師，據說豐國童年就拜師豐春。在十六歲登上畫壇之後就繪製美人畫等作品，然而他是靠著演員畫才成就名聲。

寬政六（一七九四）年五月，在蔦重的策畫下，寫樂的演員畫問世。很偶然地，豐國的《役者舞台之姿繪》系列也大獲好評，讓他一躍成為演員畫世界的新星。這個系列搶手暢銷，兩年之間就製作超過四十件作品。

於是，慕名登門拜師的人絡繹不絕，逐漸培育出國貞、國芳等紅牌畫師。在此，聊個題外話，其實廣重也曾登門拜師豐國，無奈的是名額已滿，廣重只好改投豐國師弟豐廣的門下，

從師名中取「廣」字，稱號「廣重」。

筆者在英泉一文中也曾論及，對於加入春畫創作行列，豐國採取慎重的態度。在遭到銬刑之後二十多年，他斜眼旁觀北齋一門獲得眾人喝采，最終於按捺不住而推出的《逢夜雁之聲》套色半紙本三冊（文政五〔一八二二〕年），作者是烏亭焉馬二世。在這件作品之後，這對搭檔每年都推出名作。

既然是自滿之作，對作品的堅持講究當然非同小可。嶄新的構圖，滑稽的設定，再加上精采的雕工套色，讓市面上的春畫作品相形失色。以往都是一圖一故事，或是一作品一故事，豐國的春畫則改以二～三圖呈現一短篇故事，其中也包含未在性交的畫面。這裡正是豐國展現巧思之處，例如遊女遭到體罰、整理下體毛髮圖、雙股之間被刺上男人姓名、呆望著性道具或春畫的圖。他還講究各種機關設定，例如翻頁之後，就出現一邊偷窺女性澡堂一邊自慰的畫面，或是兩對情侶互看映在障子上的影子一邊性交。豐國習於寫入長篇附註，還能做為讀本享受。

翌年正月刊行的《繪本開中鏡》多色套印半紙本三冊（文政六〔一八二三〕年刊行）也是名作。

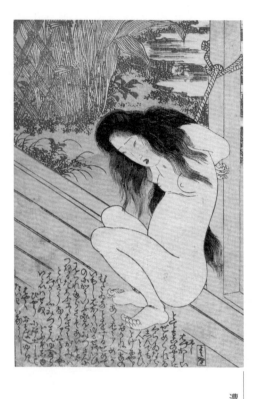

遭到體罰、全裸被綑綁在柱上示眾的遊女

扉頁圖的「鐵梃陰莖腎張明神」，是頭部和鼻子為男性性器形狀、手持性道具的神明，象徵

性信仰。書中的「牡丹燈籠」，首先出現的是正在和女性纏綿的畫面，下一張就變成和骸骨

的交合圖，以及空中飛著女性性器形狀的鬼火，他豐富的創意著實令人咋舌。

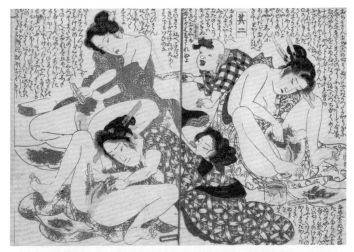

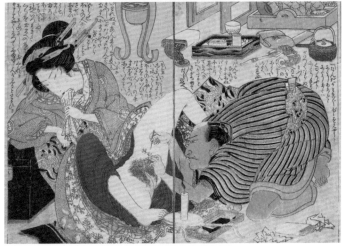

上｜遊女心無旁騖地處理下體毛髮

下｜嫉妒心重的男子為了防止熟稔的遊女對自己不忠，在雙股之間刺青留名

三幅皆摘自《逢夜雁之聲》多色套印半紙本　文政五（一八二二）年◆

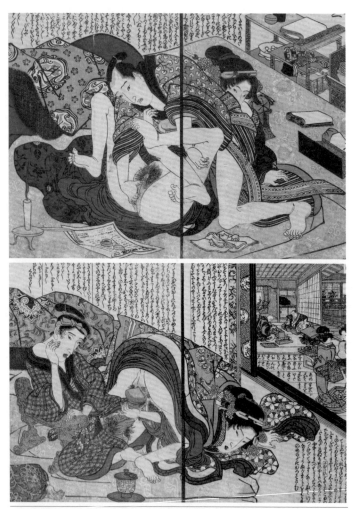

上｜老爺迎娶寵愛的婢女為側室，陸續嘗試各種性道具和媚藥，不亦樂乎

下｜迎娶側室的老爺，興頭過後已經精疲力盡……

二幅皆摘自《繪本開中鏡》多色套印半紙本　文政六(一八二三)年◆

十一　豪華絢爛、貴氣萬千，歌川國貞展現的精湛絕技

據說江戶時代有兩千位浮世繪畫師，其中作品超過一萬幅，產量最多、在世期間評價最高的是**歌川國貞**（後來襲名成為**第三代豐國**，一七八六～一八六四年）。歌麿或北齋在成名之後，就不再繪製演員畫，國貞卻積極製作，在許多領域博得高人氣。

國貞生於江戶本所竪川，老家持有渡船股份，是富裕人家的貴公子。小時候，他無師自通地畫出演員畫，拜師在演員畫方面作品熱銷的後起之秀歌川豐國。國貞的畫工，連老師都認為「後生可畏」，沒過多久就登上畫壇。文化四（一八○七）年，他也開始繪製美人畫，春畫處女作則是文政八（一八二五）年的《百鬼夜行》半紙本三冊。

在畫壇前台，國貞大放異彩，卻遲遲未著手製作春畫，主要是受到老師豐國文字獄的影響。豐國想必是受到相當大的衝擊，所以嚴禁弟子繪製春畫。國貞開始著手繪製春畫，是在老師宣布解禁的三年之後。

在春畫世界當中，歌川派以驚人速度迎頭趕上，豐國門下的得意門生萬箭齊發，接連創作

推出艷本，讓原本所向無敵的北齋一門甘拜下風，抽身退出春畫界。

國貞的艷本具有當代無人能敵的人氣和實力，只要出版就立刻銷售一空，所以製作費總是斥資鉅額。第二章介紹的各項精湛絕技全都使用在國貞的代表作品當中，重複印製二十次以上。《三源氏》（《艷紫娛拾余帖》天保六〔一八三五〕年刊行）、《花鳥余青吾妻源氏》（天保八〔一八三七〕年刊行）、《正寫相生源氏》（嘉永四〔一八五一〕年刊行）等作品，不僅是國貞的代表作，雕工套色的技術也無可置喙。其中，《正寫相生源氏》是國貞襲名豐國之後的作品。

然而，在襲名一事上卻小有紛爭。在初代豐國過世之後，正室擅自從弟子當中，挑選二十多歲的豐重收為養子，扶植他繼承第二代，國貞聞之大怒，索性自行稱號第二代豐國。天保十五（一八四四）年，正室死後，豐重正式繼承久懸未決的豐國之名。不過，國貞仍然堅稱自己是第二代豐國。然而，眾所皆知他是第三代豐國，為了與豐重有所區別，習慣稱國貞為第三代豐國（通稱三豐）。

這時，同門且向來厭惡國貞的歌川國芳，寫下極盡嘲諷的狂歌：「歌川／疑點重重的二世豐國襲名／乃偽豐國也」。

其實，國貞會急著繼承豐國之名的內情，是由於他的春畫畫過於走紅，已經引起幕府的注意，遲早會遭到逮捕，所以才想盡快改名。

國貞的春畫人氣高居不下，其中《三源氏》最為精采漂亮。然而就趣味性而言，則由《戀之八藤》（天保八〔一八三七〕年）拔得頭籌。內題為《男壯里美八見傳》，可看出是諧仿馬琴的《南總里見八犬傳》，內容竟然是敘述佐世公主（伏姬）和神犬八總（八房）約定獸姦。原作作者曲亭馬琴的筆名是「曲亭主人」，通俗小說作家花笠文京轉用其名為陰號「曲取主人」，創作出這篇戲謔作品。

國貞的陰號是「不器用又平」或「婦喜用又平」，是為了紀念式亭三馬撰寫的《吃又平名畫助刃》插畫問世，取自主人翁浮世又平之名。

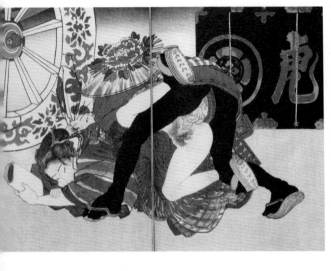

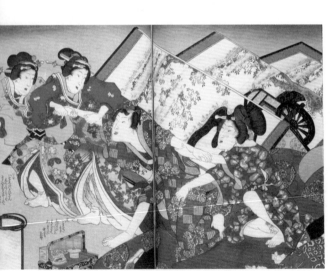

上一以春夏秋冬分冊，描寫各種「場面」　《四季之詠》秋之部　多色套印大本　文政十二（一八二九）年■

下一描寫虛構將軍足利吉光周旋在眾女性之間的豪華本　《正寫相生源氏》多色套印大本　約嘉永四（一八五一）年■

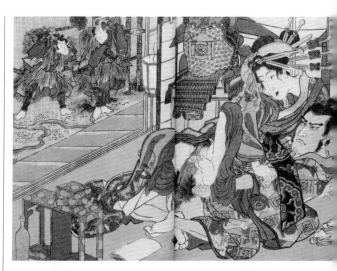

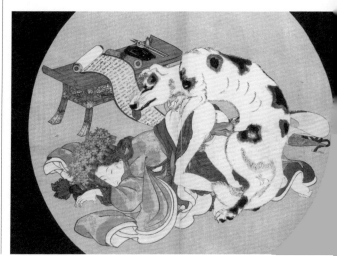

上一會我兄弟來到源賴朝的重臣工藤左衛門祐經和遊女龜菊之處

《春情妓談水揚帳》多色套印半紙本　天保七（一八三六）年■

下一《里見八犬傳》諧仿作品。佐世公主和八總的獸姦場面

《戀之八藤》多色套印大本　天保八（一八三七）年■

十二　異想天開，反骨精神旺盛的歌川國芳

近年來，突然人氣高漲的歌川國芳（一七九七～一八六一年）其實在十幾歲時就早早出道，但是一直有志難伸。傳言他和同門師兄國貞不合，但是只有國芳單方面不屑國貞廣受歡迎，國貞則根本沒將他放在眼裡。

國芳終於再次華麗登場，是三十歲的時候。他藉著當時的人氣讀本《水滸傳》風潮，發表《通俗水滸傳豪傑百八人之一個》（文政十一〔一八二七〕年刊行），五張大判錦繪武者繪系列作魄力十足，震撼世人。後來，他陸續完成一〇八張，老百姓都將國芳的武者繪貼在團扇，或是摹寫到外掛內裏，甚至還成為紋身的流行圖案。

他的艷本處女作是《當盛水滸傳》（文政十二〔一八二九〕年刊行）半紙本三冊。有趣的是在《通俗水滸傳豪傑百八人之一個》暢銷兩年之後，他就推出諧仿版，而且親手撰寫文章和謄寫，說不定是他自己向出版商提案推銷。

不僅是武者繪，他在一般出版界，也以異想天開的戲謔畫深受好評，春畫也可窺見同樣風

格。尤其是初期作品特別明顯，諸如《當盛水滸傳》雖是春畫，卻也有武打場面。

此外，**《逢見八景》**（天保四〔一八三三〕年刊行）大判錦繪十張套組，則又是另一件令人大開眼界的作品。這件作品是諧仿《近江八景》，是一種「隱喻畫」。在各作的扇面圖中，都以藍色畫出景色，而第十圖竟然是倒映在臉盆水鏡上的女性性器特寫。陰毛借喻為松樹林，小水借喻為雨水，加上周圍盆景成為八景，他出人意表的想像跌破眾人眼鏡。法國寫實主義的代表畫家庫爾貝，描繪女性性器特寫的話題作《世界的起源》（一八六六年），和這幅作品的構圖簡直如照鏡子般相似，有些研究者認為可能受其影響。

《江戶紫吉原源氏》（天保五〔一八三四〕年刊行），雖然並無特殊的圖案，卻留有大本和半紙本等不同尺寸。改變尺寸，表示所有刷製顏色的版木必須重新雕製。可能是大本廣獲好評之後才製作小尺寸，或是先製作半紙本，再為老客戶製作典藏大本。雖然無法得知製作先後順序，如此工程浩大，想必是有市場需求。

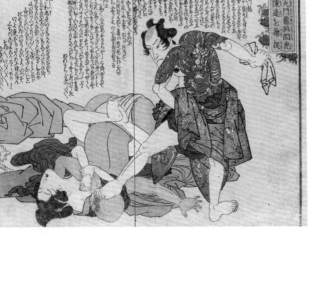

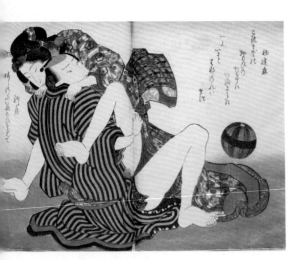

上一《水滸傳》諧仿作品，仿寫主人翁之一九紋龍的著名場面　《當盛水滸傳》多色套印半紙本　文政十二（一八二九）年◆

下一國芳扎實的素描能力，甚至能夠傳達男女之間的力道強弱　《江戶紫吉原源氏》多色套印大本　文政五（一八二四）年■

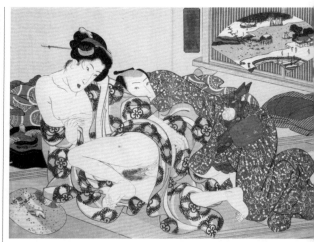

上－戴著象牙根付的花花公子，挑逗穿著浴衣的女子，右上的扇面是名勝風景圖■

下－倒映在臉盆水鏡中的女性性器。周圍擺設盆景，合為八景

二幅皆摘自《逢見八景》大判錦繪　天保四（一八三三）年◆

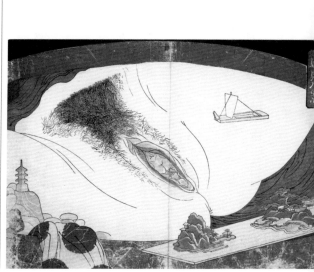

翌年（天保六〔一八三五〕年）刊行的《華古與見》套色半紙本三冊，是國芳春畫的最高傑作之一，除了巧妙的構圖、趣味的場景，還可見完美成熟的雕刻印製技術。

嘉永六（一八五三）年刊行的《江戶壽那古細撰記》，讓他後來和國貞、廣重以「豐國肖像畫，國芳武者繪，廣重名勝風景畫」並稱「歌川三傑」，廣受歡迎，後世也留有三人合作的系列錦繪。

身為江戶之子性格重感情的國芳，在三傑當中，培養出最具前途的弟子。他讓弟子住進家中，自己畫的素描或單墨色畫，總是大方傳給弟子臨摹。此外，他總是抽空進行個別指導，從不要求完全模仿，而是因材施教鼓勵發揮所長。當出版商送來畫款時，也從不吝嗇，總是大方分給弟子。

他的著名弟子有新聞繪創始者落合芳幾；還有在籍只有三年，但在六歲就入門的河鍋曉齋；以及承襲師門畫風，獲譽為最後浮世繪畫師的月岡芳年。這宗傳承系譜綿延到水野年方、鏑木清方及伊東深水。

春畫的林林總總

春画のさまざま

第四章

一 前台和後台有微妙不同的浮世繪畫師

讀到這裡，可能有些人會感到不解，認為有滄海遺珠，缺漏幾位有名的畫師。

沒錯，第三章並未介紹寫樂和廣重的作品。

浮世繪和春畫解說書最大的不同正是此處——在浮世繪舞台的前台總是發光發熱的寫樂和廣重，在背地祕密銷售、租借的春畫後台，則無任何值得大書特書的作品。

在浮世繪舞台的前台，一般公認有**六大浮世繪畫師**。

六位指的是**鈴木春信、鳥居清長、喜多川歌麿、東洲齋寫樂、葛飾北齋、歌川廣重**。最近，加入**歌川國芳**，稱為「七大浮世繪畫師」。最初提出「六大浮世繪畫師」的是明治詩人，同時也是雕刻家野口勇父親的野口米次郎（一八七五～一九四七年）。

明治二十六（一八九三）年，十八歲的米次郎渡海赴美，在海外深造十一年之後，歸國就任慶應大學英文文學教授（明治三十八〔一九〇五〕年）。他作詩，也發表浮世繪畫師相關的各種論文，大正八（一九一九）年，透過岩波書店出版《六大浮世繪畫師》一書。在這本書中介紹前

述六位畫師，不過，在書籍撰寫的當時，日本幾乎無人認識寫樂。

寫樂在出版商蔦屋重三郎的企畫之下，寬政六（一七九四）年，以神祕畫師的身分華麗登場。

只要是日本人，相信一定都曾見過背景刷滿黑雲母的《第三代大谷鬼次的江戶兵衛》（八二頁），這張屬於大判演員畫二十八張系列的作品。

當時，寫樂的演員畫之所以蔚為話題，其實是演員和主顧紛紛抱怨這些詭異的肖像畫。結果，第二期之後的作品逐漸變得乏味無趣，寫樂在僅僅不到十個月的活動期間，留下一百四十多張作品，忽然就銷聲匿跡。從此經過一百多年的歲月，到了幕府末期，這位畫師早已經遭到日本人的遺忘。

一九一〇年，德國美術史家尤利烏斯・庫爾特[32]在著作《SHARAKU》當中，將寫樂和林布朗、維拉斯奎茲並列，譽為「世界三大肖像畫家」。米次郎贊同這種看法，所以聚焦於寫樂。順帶一提，為日本人引介《SHARAKU》一書之人就是米次郎。

換言之，寫樂先在海外走紅，然後才紅回日本。

[32] Julius Kurth（1870-1949），曾深入鑽研歌麿、寫樂，為當時西歐研究浮世繪的權威。

除了幕府末期以後的浮世繪衰退期外，春畫製作都只會委託手藝高超的畫師。寫樂留下個性多樣的作品，但是他並非技藝精湛的畫師。如果試著抽掉寫樂演員畫的黑色背景，將之換成白色，則隨處可發現馬虎處理的地方。寫樂的成功，可說是出版商蔦重奇計奏效，想出奢侈運用黑雲母塗滿背景的作法。

廣重是繪製名勝風景畫和花鳥畫的名手，也繪製春畫作品。然而，相較於第三章介紹的其他畫師作品，他的筆法明顯拙劣。筆下的女性缺乏魅力，構圖也鬆散平凡，感覺是為了五斗米折腰才無奈繪製。事實上，廣重雖然發表不少人氣作品和長銷作品，但是他生涯窮困。當時的畫作是買斷制，即使再版也不會增加畫師的收入。

反而，應名列「六大浮世繪畫師」前台的漏網之魚，是當時在功績方面，作品數量最多且人氣銳不可當的歌川國貞（後來的第三代豐國）。尤其他的春畫質量兼備，可惜的是作品過多不稀有，再來他筆下的人物相貌圖案過於繁複，不投合歐美人的喜好。

姑且不談五位浮世繪先輩，如果國貞的畫迷知道他在後世的評價，比後輩廣重、國芳皆來得低劣，想必會感到忿忿不平吧。

二 鑑賞春畫的要領　其一——人

法國人認為「性是運動，只有『喜歡』、『相當喜歡』、『非常喜歡』之分」。對法國人而言，「日本人缺乏性慾，根本就是不正常」。

二○○五年，杜蕾斯公司調查發表「世界各國的性頻度和性生活滿意度（四十一國）」，全世界的年間性頻度平均是一○三次，日本是四十五次排名最後，和世界平均數相距甚遠。排名第五的法國人平均一二○次，當然覺得日本人難以置信。如果再計算每晚的次數，想必差距更大。

筆者聽到法國人對性的看法時，腦海中閃過的想法是「江戶人的感受或許和法國人相近」。春畫背景上所寫的說明文，說不誇張就有悖事實，不分性別、年齡、身分、貧富、專業業餘、還是人類以外，簡直就像鼓勵多多運動般地謳歌「性」。

畫中繪製的組合也多彩多姿，當時旺盛的妄想力，令人自嘆不如。

上｜男與男　歌川國貞《春色戀的手料理》◆

下｜女與女　葛飾北齋《津滿嘉佐根》■

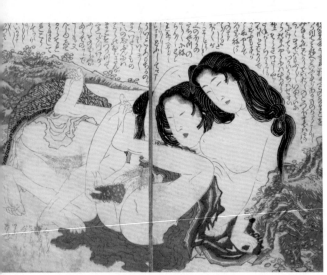

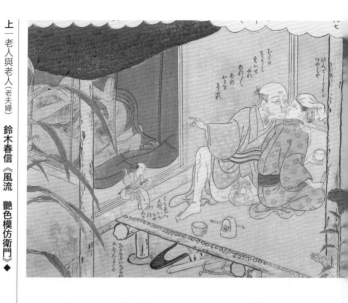

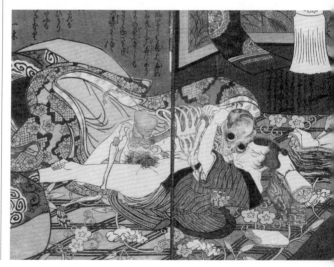

上一老人與老人（老夫婦）　鈴木春信《風流　艷色模仿衛門》◆

下一人與骸骨　歌川豐國《繪本開中鏡》◆

· 性別——男和女、男和男（和尚和侍童、男性顧客和男妓）、女和女（後宮、海女）

· 年齡——年輕人和年輕人、老人和年輕人（老爺和小妾、公公和媳婦、寡婦和養子、乳母和兒子、和尚和侍童）、老人和老人（老夫婦）

· 身分——高貴和高貴（城主和公主、方丈和上房女侍）、高貴和低賤（城主和女侍、公主和武士、少爺和乳母、上房女侍和演員、師傅和弟子、主人和僕役、醫生和患者）、低賤和低賤（男僕和女僕、妓女和情夫）

· 貧富——富和富（大商人和花魁）、富和貧、貧和貧（轎夫和流鶯、腳夫和船妓）

· 專業業餘——業餘和業餘、專業和業餘（妓女和恩客）、專業和專業（老鴇和妓女、藝妓和幫間 33）

· 人類以外——人和犬、人和馬、人和章魚、女神和男神、人和幽靈、人和妖怪

　僅是簡單舉例羅列，就可發現組合真是五花八門，創意十足。

　而且，組合的形式得以區分辨識，是因為大部分的春畫場景都不是全裸，而是著衣的性愛畫面。

江戶時代，和服十分昂貴，長屋的居民通常一整年只有兩～三件和服可供替換。冬天穿兩件再加上棉衣；天暖之後，再脫下只穿單衣。如果需要盛裝打扮時，則向租衣店租借和服。

即使是富裕人家，也不會隨便放任高價和服產生皺紋或斑點。所以，發生性關係時，除非是戶外，如果是在被窩當中，多半是穿著棉麻內衣、半裏布襯衣（袖口和裙襬的布料與身體部分不同。多半是娼妓穿著）、浴衣、襦袢中衣[34]等。

春畫當中，不同於現實狀況，穿衣可提高裝飾效果，也發揮傳遞訊息的功能。不僅增添畫作的魅力，還能夠傳達當時的時尚，顯示畫中人物的身分。

二〇〇二～二〇〇三年，筆者前往參觀芬蘭赫爾辛基市立美術館舉辦的「春畫 潛藏的歡笑世界」展時，才注意到這項特徵。當地人士詢問筆者「為什麼能夠得知畫中女性是藝妓呢？」筆者回答說是根據女性身著外掛的花紋，其他還有頭上插著多支髮簪的是花魁等……解說的當下才領悟到「因為畫中人物都身穿和服，所以能夠辨識身分和職業」。

<hr>

33　宴會席間，賣藝協助炒熱氣氛的人。

34　和服內衣的一種。

三　鑑賞春畫的要領　其二——情事

就像春畫的登場人物有各種組合，情事意即場景，也有各種不同的場所選擇。春畫認為故事發展也是重要背景，所以詳加繪製，激發觀者的想像力。

- 屋內——閨房、廚房、階梯、暖桌下、蚊帳內、浴室、澡堂、後宮、妓院、幽會茶館、戲園、窰子（安置流鶯的妓院，又稱局店、鐵砲店、長屋店 35）

- 屋外——庭院、板凳、屋頂船（榻榻米四帖大、裝有屋頂的小船。常用於遊河或幽會）、旅行景點、

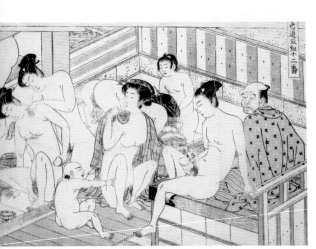

神社、水井邊、拖車、橋、山中、賞花、馬上、農田、海岸、海中、樹上

・場景——幽會、賣春、自慰、偷窺、夜間私通、通姦、強姦、輪姦、雞姦（肛門性交）、屍姦、亂交、哺乳中

的傑作。

下方是歌川國貞的《四季之詠》，是一部多元描繪各種時間及地點，故事以春夏秋冬區分

吉原遊廓區內，四周沿岸是最下等妓院，稱為「小格子」。這種妓院是在路寬不及一公尺巷內兩側的長屋，稱為「長屋店」。長屋中的一室稱為「局」，所以也稱為「局店」；此外，店內只允許一次性交易，或是可能因此染病，又稱「鐵砲店」。

右｜擁擠混雜的澡堂
礒田湖龍齋《色道取組十二番》

左｜雪花飄飄的橋頭邊
歌川國貞《四季之詠》冬之部■

另外，說到場景，閱讀附註文字也很重要。有些資訊無法只靠圖畫就能清楚傳達，來看看次頁對開頁中的附註文字。

姑　娘　：「咦？搗米師傅，什麼，你太下流了，什麼，什麼，快停止啦！」

搗米師傅：「這個，送你啊，就是這個。」

姑　娘　：「才不要呢，什麼，就說不要啦，咦？很痛耶，很痛耶。」

搗米師傅：「這個啊，小妞，很不錯唷，好嘛，只要搗個一臼就行啊，好嘛。」

姑　娘　：「嗚嗚，髒死了，嗚嗚，太下流了，娘，娘。」

搗米師傅：「這個啊，只要搗個一臼就行了嘛，你就答應吧，搗一次臼而已，不會有任何耗損的。」

姑　娘　：「嗚嗚，不要（哭聲），嗚嗚，你太下流了。」

搗米師傅：「這個會伸長，像是釣竿，這個，快漲滿了，嘿嘿，快來吧。」

姑　娘　：「（哭聲）嗚嗚，快住手啦！」

搗米師傅：「不要抵抗啦，快點，已經忍不住了啦，不能再等了。」

姑　娘：「（哭聲）嗚嗚，下流下流。」

搗米師傅：「嘿嘿，頭部先進一點，嘿嘿。」

姑　娘：「（哭聲）嗚嗚，嗚嗚，下流。」

搗米師傅：「你看，頭部進入一半了。」

姑　娘：「（哭聲）嗚嗚，娘，娘。」

鄰人探頭：「玉門，什麼事啊？」

搗米師傅驚嚇地跳開，摩羅 36 頭顫抖

姑娘趁機逃開，腳步踉蹌

豆芽垂頭喪氣

豆腐販高喊「油炸豆腐～」

36 陰莖的隱語，引申自佛教的梵文，為妨礙修行、魅惑心志之意。

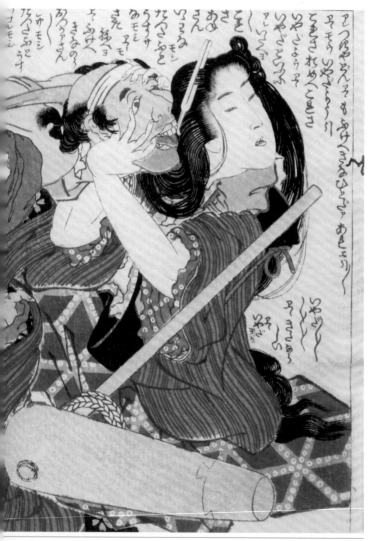

葛飾北齋《喜能會之故真通》■

如果只看畫面，可看出女子遇到想要霸王硬上弓的男子，卻無法得知這位蠻橫無理的男子究竟為何人。在還未閱讀附註文字之前，僅能推測女性剛洗完頭髮正在整裝，應該是年約二十五歲的小妾。男子可能來自附近的年糕鋪，前來搗年糕，所以時間可能是除夕前夕。

然而，閱讀附註文字之後，得知男子的職業是所謂的「搗米師傅」，表示他接到委託之後，就會踢著石臼滾動前來長屋協助搗米。

姑娘遭到侵犯，「嗚嗚」哭著向母親求助，可判斷是十多歲的少女。所幸最後鄰居發現有異出聲詢問，姑娘才倖免於難。搗米師傅倉皇退縮，射精陽萎。此時，正好豆腐攤販經過，高聲叫賣著「油炸豆腐～」出現另一個笑料。因為，當時的「油炸豆腐」又稱「生揚」，半生不熟，暗喻未遂而終。

附註文字的有無，在解釋上產生極大的落差。想要真正了解畫師傳達的訊息，就必須閱讀畫中所寫的江戶假名（變體假名）文字。

江戶假名文字研究家吉田豐氏表示，現代日本人幾乎無法閱讀江戶假名文字，所以江戶時代出版的大量書籍，有九成以上都還未能解讀。因為只限研究人員能夠解讀，所以進展緩慢。

如果現代人能夠學習閱讀江戶假名文字，在大量的古文書當中，或許能有「全新發現」。

四 鑑賞春畫的要領 其三──物品

春畫畫面當中，不僅是背景，各式各樣的小道具都經過精心繪製，現代人能夠藉此得知當時的生活百態。

· **枕頭**──雖然箱枕是為了維持髮型，不過古人竟能穩穩地睡在上頭不會落枕，實在不簡單。軟墊部分包上淺草紙[37] 避免髒污。

· **棉被**──當時提及棉被，通常是指鋪被。不同於現代，只有地位崇高的人士才能夠使用蓋被。一般人就寢會蓋上附有衣袖或長襬的棉衣，稱為夜衣。天冷時，在家中會直接穿著夜衣禦寒。

37 衛生紙，當時多產於淺草地區的山谷邊。

棉被（夜衣）　　　隔門・屛風　　枕頭

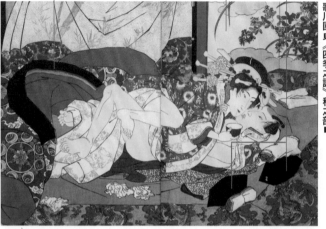

歌川國貞《四季之詠》秋之部■

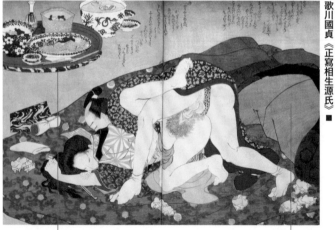

歌川國貞《正寫相生源氏》■

膳食　　　　　　　　　　　　　　棉被（夜衣）

- **隔門・屏風**——隔門或屏風經常畫上非常精緻講究的圖案，值得欣賞。這種畫中畫，需要高度的雕工套色技巧。

- **煙管、煙袋、煙草盆**——隨著身分、職業的不同，煙管的持法和種類也會改變。煙管的款式多樣，例如附加細長狀羅宇（連結煙鉢和煙嘴的竹管）的煙管，或是雕刻漩渦圖案的純銀煙管。如果裝模作樣、高蹺雁首（火口）的話，菸草油脂會流下沾手，引申出「沾沾自喜」這個成語。

- **淺草紙**——舊紙重新抄過製成的再生紙，用法如同現代的衛生紙。根據散落四處、一團又一團的淺草紙，可得知究竟大戰多少回合。

- **炭盆和水壺**——當時很多家庭的炭盆上都擺著水壺煎藥。

- **暖桌**——當時的暖桌並無桌板。小炭盆擺在中間，四周圍起避免燙傷，再蓋上棉被。高度也高於現代暖桌，想必在桌下嬉鬧不成問題。這類「炭火暖桌」圖相當常見。

- **牙刷**——江戶時代的牙刷，是將細柳枝尖敲軟之後用來刷牙。如果是削平的形式，則是用於刮舌除去舌苔。

淺草紙　　　　　淺草紙

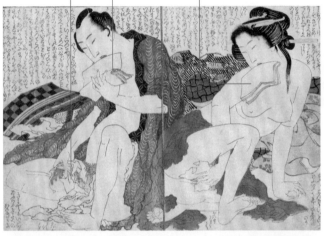

葛飾北齋《津滿嘉佐根》◆

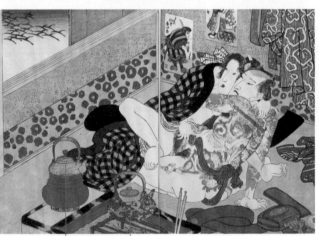

歌川國貞《四季之詠》秋之部■

炭盆和水壺

・尿盆──塗漆附蓋，在當時算是相當奢華的製法。

・御膳──滿桌的豪華料理，通常表示是在妓院，或是在餐館、幽會茶館當中偷情的時候。

・性道具・春藥──張形（假男性性器）、吾妻（假女性性器）等自慰用道具；也有給兩位女性使用的互形（連結兩個張形呈角狀），還有甲形、鎧形等裝置在男形性器上的道具，或是擺入女性性器內的玉環等，當時陸續開發各種性道具和春藥。兩國還有專門店「四目屋」。

暖桌｜摘自歌川國貞《上方戀修行》◆

牙刷｜摘自歌川國芳《當盛水滸傳》◆

尿盆｜摘自歌川國芳《當盛水滸傳》◆

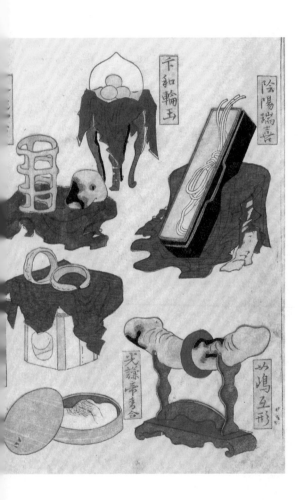

陰陽瑞喜

下和輪玉

如嶋互形

光諛帝多合

性道具｜摘自葛飾北齋　《萬福和合神》　◆

介紹小道具之後，接著應該介紹做為春畫「主角」的「道具」。這些道具，長篇大論也無用，請直接看圖便知分曉。

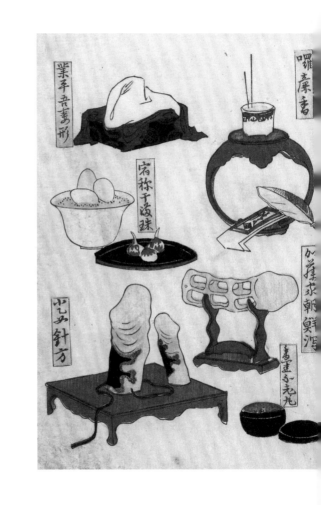

封面扉頁的「大首繪」和封底扉頁的「大開繪」

摘自葛飾北齋《喜能會之故真通》◆

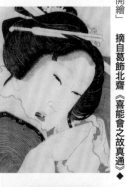

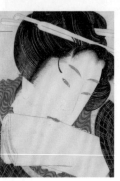

左頁的作品，擷自北齋的《喜能會之故真通》。封面扉頁印製人物的「大首繪」，次頁之後則是連續幾頁的春畫，最後在封底扉頁出現「大開繪」（性器放大圖）。封面和封底的扉頁相互呼應，能夠了解「道具」的狀態。

此書的設計，在於看到封底扉頁，就能了解封面扉頁的女性表情是怎麼一回事。其他書籍也有隨著年齡變化的道具，或是將道具分上、中、下的等級，還有混合男性版的書籍。

無論如何，透過面貌、化妝、髮型、身穿的和服等，可區分為「純真少女」、「有子婦人」、「經驗豐富的女性」，三人三種風情，畫師的技巧著實精采。

五 春畫需要素描技巧嗎？

本章第二節說明春畫登場人物的穿衣理由，其中緣由之一和畫師的素描技巧相關。

如果繪畫欠缺描寫能力，當然無法稱為繪畫作品。不過，也產生了莫非穿衣是為了掩飾欠缺素描能力的疑慮。

第一卷

塗著流行古銅紅色唇彩的年輕姑娘，在男子的逗弄下，羞答答的模樣

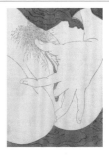

第二卷

剃眉黑齒的有子婦人，表情恍惚的理由是……

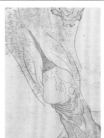

第三卷

嫵媚婀娜的女子，正準備使用抿在嘴上的淺草紙

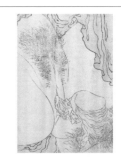

西畫基礎首重裸體素描。達文西親赴刑場觀看屍體，徹底研究人體結構，可知西方美術基礎在於正確描寫人體的骨架和肌肉。日本則是在明治時代之前，並不如歐美那般重視寫實主義，尚未運用透視法等正確描繪物體形狀的技法。因此，浮世繪反而具有新鮮印象派畫家莫大的影響。

春信描繪的《風流宴席八景》，作品中的榻榻米是逆向透視圖──通常是愈往後方空間愈狹窄，圖中則是呈現相反情形。歌麿《庭訓 俗云墮落女人》當中，酒醉女性手持的水晶玻璃杯，嘴部與玻璃杯緣間非常不協調，彷彿是艾雪[38]的錯覺畫。

馳名天下的「六大畫師」作品都是這種狀態，難怪其他作品當中水壺壺嘴或茶碗口的橢圓形，都畫得彆腳差勁，不過這種浮世繪作品在當時並不罕見。

然而，北齋在畫帖《略畫早指南》當中，示範「所有物品形狀都能以○△□的組合繪製」，大師出手果然高下立見。他確實運用透視法、規矩術（使用圓規、直尺的作畫方式），所以畫作不會過於扭曲歪斜。

莫里茲‧柯尼利斯‧艾雪（Mauris Cornelis Escher，1898-1972），荷蘭版畫家。

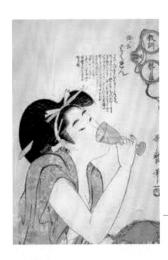

喜多川歌麿《庭訓　俗云墮落女人》
（慶應義塾圖書館藏）

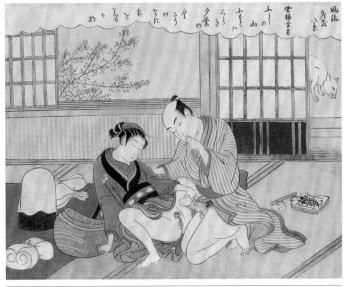

鈴木春信《風流宴席八景》◆

北齋舉世聞名的傑作《神奈川沖浪裏》，畫中描繪的波浪呈現黃金比例，已經取得現代科學的檢證。這絕非北齋偶然畫出，而是他已經熟悉普遍存在的美感比例。

說個題外話，描繪裸體的困難，絕非水壺或茶碗能夠相提並論。國貞的春畫在和服的表現，或是雕工套色的講究，皆深具裝飾性。然而如果試著連接畫中人物的手腳，會發現多數畫作都無法構成正確的人體。

反而是畫風簡約的國芳春畫，素描具有堅實的穩定性。筆者曾經見過國芳看戲時所使用的寫生畫卷，在狹窄有限的畫紙空間中，畫出只有五公分高的演員，精采絕妙的素描能力，著實驚人。

但是，就春畫而論，國貞不夠正確的春畫，反而營造出淫蕩的情色氛圍。

北齋描繪美人畫時會刻意將左右腳畫成不同長短，所以或許國貞也是故意畫得左右不一。

但是，的確有為數不少的浮世繪畫師，無法畫出正常的裸體畫。

雖然多半的春畫都有著衣，但不可能沒有兩人赤裸纏綿的春畫作品。只不過，性器變成和臉部一樣大小，以及為了凸顯性器而使得姿勢看起來費勁吃力，再加上江戶時代的平均身高

據說是日本史上最矮小，身材條件如此不佳，看起來奇形怪狀更顯詭異。

所謂隱藏內蘊為美，外露盡顯則非，在和服半遮半掩之下，體態若隱若現，正是春畫誘人的風情，因此才不會認為是「色情」，而是「情色藝術」。

六 機關繪本的妙技

本節介紹當時活用製本技術所製作的機關繪本。

創作艷本愈來愈有自信的歌川豐國，於文政五（一八二二）年推出《逢夜雁之聲》；三年後，他的弟子國貞所繪製的《百鬼夜行》等，皆稱為**機關繪本**。這類繪本翻開頁面之後，頁面的一部分像個木門能夠掀開。

例如下頁上圖，掀開畫風樸素的屏風，出現男女在屏風後交合的場面。下圖則是在左側頁面中央，左右翻開之後，就看到描繪著三位女性性器的屏風。

歌川一派不僅講究雕工套色，甚至在製本時也不惜成本，精心策畫出這類機關繪本。

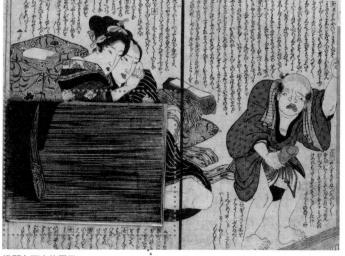

掀開左下方的屏風

出現交合圖

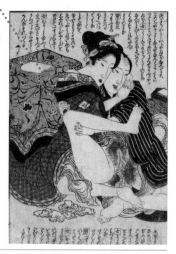

歌川豐國《繪本開中鏡》◆

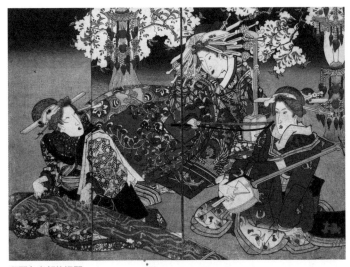

翻開左半部的機關

出現描繪大開繪的屏風

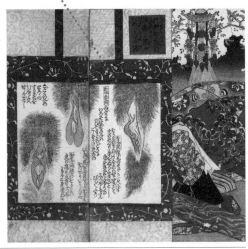

歌川國貞《風俗三國志》◆

七　幕府對出版文化的鎮壓管制

經營浮世繪、繪草紙、春畫、艷本等出版物的江戶地本批發商，常需面對幕府的鎮壓管制。

江戶時代，曾經三度大興文字獄，直接衝擊娛樂風俗相關的出版業，導致出版的著作或作品遭到官府或社會的裁罰。

首先是第一章曾經提及的第八代將軍德川吉宗，他所實行的「享保改革」於享保七（一七二二）年頒布好色本禁止令（參照四六頁），造成春畫和春書無法在地本批發商的店面擺售，轉為地下祕密銷售。

或許有人會質疑「連大名諸侯都以春畫做為嫁妝，幕府何以禁止？」指出其中的矛盾之處。

然而，禁令是由少數當權人士決定，在武家和大名諸侯當中仍然存在許多春畫迷。據說在新春進城等候謁見將軍之際，百官會相互交換春畫或豆判繪曆。

通常，只要在店內表示打算購買春畫或春書，店員就會領至店鋪後方交易，租書店甚至會直接送達租借的顧客家中。

第二次的鎮壓管制是在第十一代將軍德川家齊時代。

以金權政治而臭名天下的老中[39]田沼意次下台之後，天明八（一七八八）年，老中松平定信展開「寬政改革」。秋田藩的首席留守居[40]朋誠堂喜三二撰寫《文武二道萬石通》，在政治上批判定信的文武獎勵政策，因而遭到嚴厲的斥責。從此失意喪志的喜三二，斷筆不再撰寫戲作。

翌年，寬政元（一七八九）年，幕府又以同樣的理由，召喚撰寫《鸚鵡返文武二道》、駿河小島藩暫派江戶的重臣戀川春町進城稟明。戀川春町染病不克登殿覲見，並在不久就離開人世。不過，也有一說認為是恐懼高層的逼問，自裁身亡。

兩年後，寬政二（一七九〇）年，幕府頒布**出版統制令**，更嚴格執行享保以來的方針。這些方針概述如下：

[39] 江戶幕府的官員職稱，統掌全國政務。官職設有數名，採取每月輪替制。

[40] 江戶幕府和各藩的官員職稱。當將軍或諸侯不在江戶城內時，負責留守城內，處理管理、聯絡、調度諸事。

- 禁止有違幕府體制存續的出版品
- 限制關於武家的記述
- 禁止對幕府進行政治批判
- 禁止豪華奢侈的出版品
- 禁止擾亂風紀的出版品

出版統制令規定浮世繪或繪草紙出版時，必須事前接受「行事」的檢閱，採輪替制，由地本批發商股東出任。同年，未蓋「改印」即刻有「極」字圓章的印刷品便無法出版。十年後，還必須再經過町名主 41 選出的「改掛名主」檢閱。

對出版商而言，本來只需同業之間的確認，現在還得獲得幕府下層組織的許可，在心態上不得不漸趨保守。

在喜三二、春町遭到文字獄災難波及之際，出版商蔦屋重三郎和戲作作家山東京傳合作，接連推出灑落本，即娛樂小說的暢銷作品。

天生反骨的蔦重，揶揄當時斷然推行寬政改革的松平定信個人和其施政，出版《富士之人穴見物》、《孔子縞于時藍染》等書獲得世間的掌聲喝采。然而，寬政三（一七九一）年時這些出版品不僅絕版，蔦重本人也被判處沒收一半財產的刑罰。山東京傳的三部作品《青樓晝之世界錦之裏》、《仕懸文庫》、《娼妓絹籭》成為懲處對象，京傳遭判處「五十日銬刑」，日常生活都必須銬上葫蘆狀的鐵製手銬。

京傳吃足苦頭而學乖，懂得下筆謹慎。蔦重卻更不屈不撓頑強奮戰，在害怕春畫遭到舉發被捕，一時暫避風頭的喜多川歌麿再度重返江戶時，他立刻著手製作錦繪。

這時誕生問世的是美人大首繪，首先推出的是包含著名作品《吹玻璃哨的女子》的《婦女人相十品》，接著陸續出版《歌撰戀之部》等人氣系列作品。奢華使用雲母印製背景，以對抗套印色數的限制。結果，怒不可遏的幕府索性連美人大首繪都列入禁止名單。

一連串的挑釁行動就此展開──寬政五（一七九三）年，幕府禁止在單圖版畫上刊載真實女性的姓名，也禁止使用高價紅花製作的紅色顏料。於是，歌麿運用**圖解寓意畫**表示人名，且

發表大量使用紫色用以取代紅色的**紫繪**。

如此一來，和幕府展開一來一往攻防戰的歌麿，終於在文化元（一八〇四）年遭到秋後算帳。

歌麿仿效岡田玉山撰寫的暢銷書《繪本太閤記》，繪製《**太閤五妻洛東遊觀之圖**》遭到逮捕。描繪太閤豐臣秀吉偕同妻妾北之政所、淀殿等人賞花的三聯畫，乍看之下毫無任何不妥之處，其實是諷刺坐擁四十一位妻妾、五十五個子嗣，精力旺盛的第十一代將軍德川家齊。

不過，人人心知肚明以嘲諷之罪逮捕只是藉口，實則是為了究責春畫和艷本。歌麿遭處五十日銬刑，從此意氣消沉一蹶不振。據說，事發兩年後，他就在出版商委託製作的大量草圖上嚥氣離世。

前述曾提及歌川派掌門豐國，禁止製作春畫長達十年，他就是在同一時期遭到舉發，遭處五十日銬刑。

最後一次的文字獄，是第十二代將軍德川家慶治世時，老中水野忠邦推行的「天保改革」。

根據天保十三（一八四二）年頒布的「人情本[42]禁止令」，暢銷愛情長篇小說《**春色梅兒譽美**》作者為永春水被判處五十日銬刑；《**偐紫田舍源氏**》作者柳亭種彥承受不住譴責害病身亡，

描繪插畫的國貞雖然逃過懲處，版木卻被沒收。在這波查緝之下，大量的版木和木刻版書遭到沒收、集中焚毀。

江戶出版相關人士遭逢這種磨難，仍然拚命維護出版文化，避免遭政權踐踏。可是，明治二（一八六九）年，行政官員嚴格加強取締，再加上攝影技術傳入日本，導致錦繪需求減少、木版印刷逐漸式微等諸多原因，持續百年以上的木版套色印製文化，逐漸走向終點。

八　浮世繪催生的印象派畫家

二〇一三年十月五日，《朝日新聞》公布「be排行榜　喜歡哪位西方畫家？」當中，前二十名中的第一名是莫內、第三名為雷諾瓦、第四名梵谷、第十名塞尚、第十四名竇加、第十八名高更，總計有六位印象派畫家入榜。

六位畫家全都受到日本浮世繪的影響。一八○○年代後半，當時的巴黎畫壇只接受寫實主義風潮，重視如照片般真實的畫法。對於固守傳統的學院派，年輕畫家起身掀起嶄新浪潮。

這些就是後來稱為印象派的莫內、竇加與雷諾瓦等人。

最初向畫壇引介浮世繪的是法國版畫家布拉克蒙[43]。他造訪蝕刻專家德爾特[44]的工作室時，發現一本紅色封面的木版畫集。那是德爾特的友人從日本寄送陶器時，做為保護包材使用的《北齋漫畫》。隨手翻閱畫集的布拉克蒙驚嘆不已，懇求德爾特出讓，不過遭到拒絕。一年之後，他終於如願獲得木版畫家尤金・拉維利[45]轉讓所有的北齋浮世繪，從此開始向竇加等友人介紹浮世繪的精采之處。

值得注意的是，最初發現浮世繪與眾不同的是版畫家。換言之，他們將浮世繪視為木版畫而非畫作，注意到雕工套色的技術能力和作品價值。

確立浮世繪人氣的關鍵，是一八六七年的巴黎世博會。幕府因應法國公使羅叔亞[46]的邀請，決定參加。當時的第十五代將軍德川慶喜，指派十四歲親弟弟昭武為代理人，昭武後來

成為最後一代水戶藩主。同行的歐洲使節團當中，還有後來的實業家澀澤榮一。

在展場之外另建的民間展館「日本建築」，茅草屋頂吊掛著大型燈籠，屋內擺設茶亭組合，身穿和服的女性在茶亭內款待賓客。其他還展示陶瓷器、屏風、家具，但是在這之中博得眾人一致讚賞的是多色套印的錦繪。嶄新的設計、雕刻和印製的精湛技巧，以及輕薄卻強韌有形的和紙質感，都令觀眾嘖嘖稱奇。這次的參展，掀起後來的日本主義風潮，浮世繪開始大量輸出海外。

印象派畫家看到浮世繪之後，發現浮世繪當中滿載自己理想所望的全新繪畫靈感，既驚又喜。有趣的是梵谷以歌川廣重的《名所江戶百景》為主，研究歌川派的作品，後來擁有超過四百件的收藏；莫內研究春信的《蓮池舟遊二美人》、廣重的風景畫；塞尚研究葛飾北齋的

43 Félix Bracquemond（1833-1914）。

44 Auguste Delâtre（1822-1907），生於巴黎，畢生鑽研蝕刻技法，一八六二年協助成立銅版蝕刻畫家協會，為十九世紀後半的銅版畫文藝復興打下根基。

45 Engène Lavieille（1820-1889），法國木版畫家。

46 Léon Roches（1809-1901），於一八六四至一八六八年擔任駐日法國公使。

《富嶽三十六景》。幾位畫家各自決定方向臨摹研究，從浮世繪獲得的靈感和研究結果，反映到各自的畫風：

・梵谷──不繪製陰影，只使用彩度高的顏色

・莫內──姿態，風景畫的構圖

・塞尚──主題，繪製輪廓線

・竇加──場景，例如洗髮、化妝等日常生活

・羅德列克──觀點的變化，省略法

最近的研究也指出，許多畫家受到的影響，不只來自合法銷售的浮世繪，還有祕密交易的春畫。

右｜梵谷《花魁》(DeA Picture Library／Aflo)

左｜溪齋英泉《雲龍罩袍的花魁》(千葉市美術館藏)

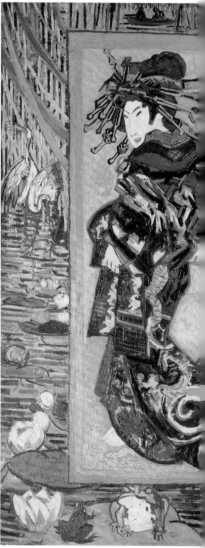

上｜歌川廣重《龜戶天神境內》(R-CREATION／Aflo)

下｜莫內《睡蓮池　薔薇色協奏曲》(TopFoto／Aflo)

二〇一三年，西班牙研究家瑞卡・布魯 47 出版的著作《情色日本主義》當中，刊載多則有趣的軼事。一八五三年，美國的培理將軍航行到浦賀海域時，幕府曾經暗中贈送春畫。據說當時經常餽贈這類禮品給訪日的西方人士，他們最初想必相當困惑。不過，幾年之後，他們卻開始積極蒐集春畫帶回故鄉，催生從巴黎開始的春畫風潮。布魯在書中指出，如同黑船敲醒長期鎖國狀態的日本，春畫則帶給十九世紀末的歐洲藝術家，不僅是印象派，還有雕刻家羅丹與畢卡索等人創作靈感，不再受到傳統學院主義或禁忌的束縛。

對歐洲藝術家而言，春畫的魅力就在於生氣蓬勃、直率坦蕩地謳歌「性」。在海外舉辦的春畫展人潮洶湧、盛況空前，想必也是作品充滿生命的喜悅吧。現在或許正是日本人自己重新評價春畫，並以這個文化自豪的時刻。

47 Ricard Bru i Turull，巴塞隆納自治大學美術史教授。專門研究十九～二十世紀的藝術，以及日本藝術和西班牙等歐洲各國之間的關聯。

後記

筆者一頭鑽入浮世繪世界的契機，約莫是二十五年前居住在大阪時，曾觀賞已故浮世繪雕版師長尾直太郎在展覽會上的現場示範。長尾師傅操著一口爽快的江戶腔，解說拓擦板、顏料的製法，最後印製出一幅浮世繪畫作。在這過程中，我完全沉醉於他的語調和精湛的工匠技藝。

進入浮世繪的世界，研究的興趣愈來愈廣泛，也變得熟悉江戶時代的情況進而開展寫作活動，執筆撰寫以江戶為主軸的文章。

接續去年付梓的《蔦重的啟示》（飛鳥新社），這次能夠出版浮世繪的解說書，已然一償宿願。

本書得以製作出版，感謝出借諸多圖版的浦上蒼穹堂店主浦上滿氏，還有惠賜諸多建言的早川聞多先生，以及國際浮世繪學會諸位專家先進不吝賜教，僅借本書一角，致上最誠摯的謝意。

九月吉日　車　浮代

作　者　車　浮代

時代小說家，江戶料理研究家。畢業於大阪藝術大學設計學科。曾於Epson擔任平面設計師，並曾師事於電影導演新藤兼人學習劇本寫作。此外，也從事浮世繪展監修、江戶文化相關講演、江戶料理教室講師等。著有小說《蔦重的啟示》、食譜《江戶小食　十二月分食譜》、《現在馬上做得出來的江戶小菜食譜》、《向江戶的餐桌學習》等。日本筆會會員、國際浮世繪學會會員。

譯　者　蔡　青　雯

日本慶應義塾大學美學美術史系學士。目前專職口譯與筆譯。

圖片協力單位　安達傳統木刻版畫技術保存公益財團法人

在日本國內外舉辦啟蒙普及運動，培育後繼人才，以便保存浮世繪所孕育累積的傳統木版技術。

一六一─○○三三　東京都新宿區下落合三─一三─一七

電話＝○三─三九五一─二六八一　https://www.adachi-hanga.com/

春畫:從源流、印刷、畫師到鑑賞,盡窺日本浮世繪的極樂世界/車浮
代著;蔡青雯譯.--一版.--臺北市:臉譜,城邦文化出版:家庭傳媒城
邦分公司發行,2019.09

面; 公分.--(藝術叢書;FI1047)

譯自:春画入門

ISBN 978-986-235-773-6(精裝)

1.浮世繪 2.藝術欣賞

946.148 108013178

藝術叢書 FI1047

春畫入門

春　畫：從源流、印刷、畫師
　　　　到鑑賞，盡窺日本
　　　　浮世繪的極樂世界

作　　　者　　車浮代
譯　　　者　　蔡青雯
編輯總監　　劉麗真
責任編輯　　陳雨柔
行銷企畫　　陳彩玉、陳紫晴、朱紹瑄
裝幀設計　　徐睿紳
發　行　人　　涂玉雲
總　經　理　　陳逸瑛
出　　　版　　臉譜出版
　　　　　　　城邦文化事業股份有限公司
　　　　　　　台北市民生東路二段一四一號五樓
　　　　　　　電話——八八六二——二五〇〇七六九六
　　　　　　　傳真——八八六二——二五〇〇一九五二

一版一刷　　二〇一九年九月
一版一刷　　二〇二二年十月
ISBN　九七八——九八六——二三五——七七三——六
版權所有‧翻印必究(Printed in Taiwan)
售價——四八〇元
（本書如有缺頁、破損、倒裝，請寄回更換）

發　　　行　　英屬蓋曼群島商家庭傳媒股份有限公司城邦分公司
　　　　　　　台北市中山區民生東路二段一四一號十一樓
　　　　　　　客服專線——〇二——二五〇〇七七一八；二五〇〇七七一九
　　　　　　　二十四小時傳真專線——〇二——二五〇〇一九九〇；二五〇〇一九九一
　　　　　　　服務時間——週一至週五上午 09:30～12:00；下午 13:30～17:00
　　　　　　　劃撥帳號——一九八六三八一三　戶名——書虫股份有限公司
　　　　　　　讀者服務信箱——service@readingclub.com.tw
　　　　　　　城邦網址——http://www.cite.com.tw

香港發行所　　城邦（香港）出版集團有限公司
　　　　　　　香港灣仔駱克道一九三號東超商業中心一樓
　　　　　　　電話——八五二——二五〇八六二三一
　　　　　　　傳真——八五二——二五七八九三三七

新馬發行所　　城邦（新、馬）出版集團
　　　　　　　Cite(M)Sdn. Bhd. (458372U)
　　　　　　　41-3, Jalan Radin Anum, Bandar Baru Sri Petaling,
　　　　　　　57000 Kuala Lumpur, Malaysia.
　　　　　　　電話——十六(〇三)——九〇五六三八三三
　　　　　　　傳真——十六(〇三)——九〇五七六六二二
　　　　　　　電子信箱——services@cite.my

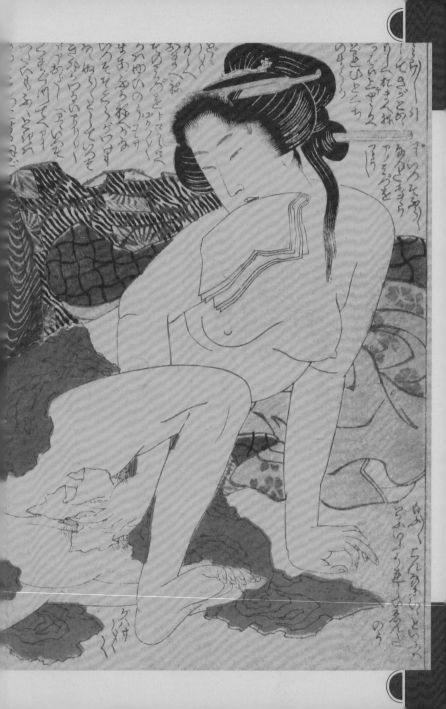